U0006887

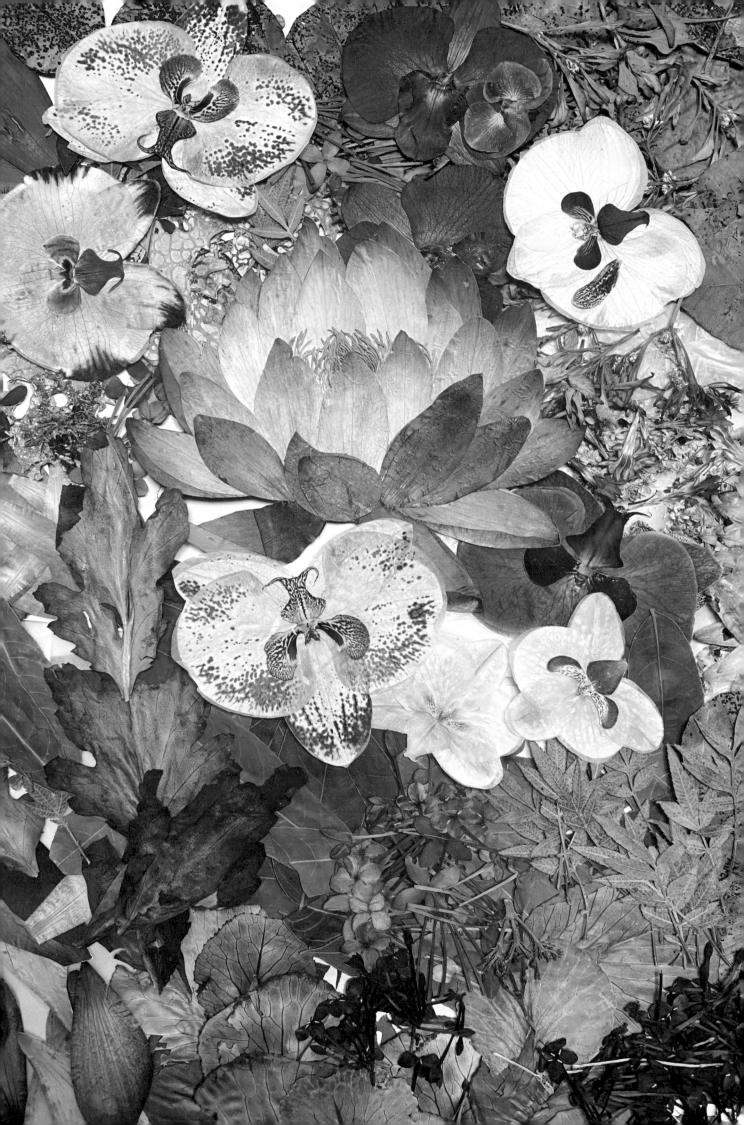

花落
開
花
間
悟
道

As I Watched Flowers

Bloom and Wilt,

I Saw Enlightenment

陳毓姍　佛像押花

花開花落自有時，

即使是一片滿目瘡孔的蟲咬葉，

亦能發揮它的價值！

❖ 花語禪心 陳毓姍 ❖

如常法師｜佛光山佛陀紀念館館長 佛光緣美術館總館長

在我們認識眾多的藝術家中，陳毓姍老師是首位以押花媒材來創作佛教藝術的人。熱愛藝術的她，曾從事平面廣告設計，及十餘年的書法、國畫等學習，這樣的基礎讓她在接觸押花創作後不久即獲得講師認證並開班授課，而連續幾年參加美、英、日、韓等國際押花競賽，均獲得很高的榮譽及評價，各方的展覽邀請也隨之不斷。讓人難以置信的是，這些輝煌成果，竟然在短短不到十年的時間就逐一達成！她的老師王玉鳴理事長曾讚譽她是個善用花材的高手也是押花天才，學生青出於藍讓她與有榮焉！

以押花從事佛教藝術創作，無疑是陳毓姍老師生命中很大的轉捩點。受到多位法師的鼓勵，她開始以押花創作佛像，無論媒材或技法，在無前例可循之下，她只有不斷地嘗試，設想種種的可能。第一件作品是以佛陀「八相成道」圖中的〈降兜率〉一生補處菩薩──護明菩薩為題材，2015 年完成，2016 年於佛光山寶藏館展出，作品一面世即受到大家的肯定。然令人不可思議的是，她竟一口氣將另外七件作品以一年多的時間全數完成，同時還帶動十幾位學生以佛陀紀念館為主題進行創作，所有作品在 2017 年的佛誕節於佛光緣美術館總館同時亮相，不僅造成轟動，更是驚豔十方。隨後這些系列作品不斷受邀至台灣、香港、新加坡、馬來西亞各地展出，至今未曾停止。「八相成道」圖不僅奠定陳毓姍在押花藝術界的獨特地位，她的創作技法與媒材運用更成為她特有的藝術風格。

創作與教學上的成就，讓陳毓姍老師外在的生活如同押花作品般的絢爛且光彩奪目，但鮮少人知道在創作佛像藝術前，她正遭逢父親往生，以及母親與家人接相續住院的磨難中。在面臨至親生死交關的當下，

她強忍著內心的悲傷發願要繼續創作，每每完成一尊佛像就不斷地回向，一件又一件，祈求諸佛菩薩的加被讓家人度過劫難。心誠則靈，當母親病情好轉時連醫師都覺得是奇蹟。幾年之後，2020 年母親再次咳血住院一週卻找不到原因，當下她以創作中的〈禮讚如來〉回向給母親，第八天醫師說媽媽沒事，可以出院了！

「看到『如來』的笑容，我心無恐懼」在作品完成時，老師道出內心的感受。因為佛教信仰的支持，她關關難過關關過，令她對佛法從半信半疑到深信不疑，從單純地喜歡藝術，到以藝術做為自己修持的法門，而這些體證也累積成為她豐厚的創作能量。這兩年因為疫情肆虐，她特別創作〈孔雀明王〉，祈求能為眾生消災解厄，讓疫情遠離。

《華嚴經》偈「常樂柔和忍辱法，安住慈悲喜捨中」是星雲大師修持法要，大師也以此勉勵學佛的人，假如我們無時無刻，身心都不離柔和忍辱、不離慈悲喜捨，自然能得到很大的快樂。陳毓姍老師這幾年深深體會到佛法所說的「因緣法」，在面對生命中的榮辱乃至種種煎熬，能以平常心面對；在對於大家的讚譽，她總是感謝諸佛菩薩加被，感謝佛光山及星雲大師給她種種的好因好緣，她感謝身邊所有人，處處體現出大師所說「光榮歸於佛陀，成就歸於大眾」。或許老師的法樂，也讓她開始懂得不樂世俗之樂。

香海文化邀請陳毓姍老師將十幾年來在押花藝術創作的過程與心情，集結出版《花開花落間悟道》一書，很為老師感到歡喜，也藉此將所認識的毓姍老師一二事分享讀者，祝福大家在佛道上福慧無量，樂為序！

出 版 緣 起

❖ 花開見佛 花落成佛 ❖

妙蘊法師｜香海文化執行長

2019 年的春天，不知道為什麼，陳毓姍這個名字，像春雷乍響，開始在我的覺知範圍內不斷出現。來人對她作品的讚歎，像春雷後的微雨，絮絮叨叨地經過我的耳，以「水彩畫」當主視覺的海報，也幾次不經意撞進我的眼；然而埋首文字書堆近乎不通人情的我，幾次覺得不干己事而等閒略過，如百花叢裡過，片葉不沾身。

直到有一回，從毓姍老師在香港佛光道場展覽的大型看板中看出端倪──天哪！這毛羽鮮麗、紋路細緻，栩栩如生的孔雀，真的是花葉押出來嗎？這是什麼樣的巧手慧心啊？

於是動念回頭找了先前看過的另一張海報細細「研讀」起來，原來那海報上的主視覺（「八相成道」中的〈降兜率〉），並不是水彩畫，是結結實實的押花作品，所謂「結結實實」，就是連原本以為是水彩暈染的背景、連佛像身上的所有畫上去的、只有 0.3mm 的線條，都是植物為素材押出來的，更別提那繁複的衣飾、那皮膚的彈性、那生動的神采了……。

在很多個驚嘆號後，突生靈犀揣想這位押花神手的作品中，佛像及佛教元素占很重要的一類，那麼在創作中過程必然有故事，不是所有創作者都曾經過的寅夜苦思殫精竭慮的過程，而是形而上的感應也好、啟發也好、考驗也罷，乃至作品既成的剎那，會不會有種「活過來了」的感覺。

至此我下了一個決心，要找這位老師來出一本書，一本不是押花教學的書，一本不只押花作品介紹的書，一本非關押花理論的書，而是一本精彩地演繹了「一花一世界，一葉一如來」的書。

邀書，自己得有基本對於主題的認識，於是去上了毓姍老師兩堂課，

技術沒學到，倒是見識了這群視腐葉如珍寶的可愛押花人，只見一位同學還沒進教室，便嚷嚷有什麼好東西，誰需要啊？說著就將拎在手上大塑膠袋裡的東西一股腦兒倒出來，幾個學員爭著找自己適用的，我探頭一看——不就是乾樹皮嗎？「嘻！師父您不知道，這當做山景可好用了」；又有一個同學來，一進教室也嚷嚷什麼乾燥成功了，眾人又圍了過去，我探頭一看——不就茄子皮嗎？「嘻！師父您不知道，這可以當衣服」……我就看著那枯了的、腐了的、謝了的花花草草，在師生的眼中，全成了有用、很好用、超好用的素材，真正是化腐朽為神奇。

關於化腐朽為神奇，大自然一草一木，跟佛教有很神奇的連結：佛陀在無憂樹下降生、在菩提樹下成道，在娑羅樹間入滅，三千年開一次花的優曇鉢羅花，《阿含經》裡提到的尸利沙樹（大葉合歡）、迦羅（沉香），《法華經》裡的拘毘羅樹（羊蹄甲），《阿彌陀經》裡的蓮花，《大般涅槃經》裡的羯尼迦（阿勃勒），《大寶積經》裡的菴摩羅（羅望子）……凡此種種神奇不勝枚舉；那麼關於腐朽呢？

經典教示草木有情，草木有腐朽敗壞的一天，緣覺者見花開花落而悟道，花開花落也只是緣覺菩薩作觀的因緣，那花落之後呢？

書既成，果然不是一本普通的押花書，常人都說「花開見佛」，陳毓姍卻讓落花成了佛。推薦給有緣的讀者大眾，願花開花落間悟道。

❖ 奇花異草之妙相中　供養諸佛 ❖

生命的過程是一個無法預知的未來，每個人來到這世上都有其任務，我也不例外。

十五年前在偶然的機會下欣賞押花展，生起學習的念頭，過去在工作之餘撥空學習是我一貫的態度，在藝術的領域裡，我有無盡的學習欲望，不間斷為自己規劃學習歷程，廣告設計、書法、插花、麵包花、國畫、押花，逐一涉獵，除了滿足求知欲，更是來自對藝術的熱愛。

接觸押花之後，才發現自己對藝術的執著與十年的國畫根基，為我在押花領域打下深厚的基礎，感謝洪慧芳國畫老師生動豪邁的牡丹筆法，讓我看到了牡丹的豐姿，進而運用於組合牡丹押花的層次感，當時押花老師與同學都稱呼我為牡丹達人。感謝押花前輩王玉鳴老師的啟蒙，讓我在多次國際押花競賽中脫穎而出，點點滴滴銘感在心。

十三年前離開忙碌已久的職場，是我人生的低潮期，二十多年忙碌的職場生活，身心靈俱疲之餘，唯有沉澱自我與省思。過程中，感觸人生的無常，要求完美的我，歷經一些考驗，自此我漸漸學習看淡一切，放鬆了身心，重啟積極的人生態度。

離開職場數月後，巧遇法師的邀請，於佛光山三重禪淨中心社教課程指導押花，從基礎課程，進而花鳥、風景，培育學員的押花根基，在多次師生成果展中，幾位法師見到我細膩的手法，建議以植物押

花創作佛像，心想這是一件困難的事，我該接受這項挑戰嗎？

猶豫了兩年，才啟動佛像押花創作的心念，當著手進行中，接踵而至的是一件又一件的考驗！

在精疲力盡時，總是告訴自己，
最差也不過如此，事情總會過去的。

我別無選擇地往前走，陸續完成佛陀「八相成道」圖，以及佛像系列作品，每一幅從構思到尋找花材，進而著手創作，需花費三至四個月才能完成，人物的皮膚色澤在大自然的取材中有些難度，五官輪廓的表現和取材更是一項挑戰！人物押花比繪圖難度更高，每一次的突破為我帶來信心與肯定，也促成下一幅新作的誕生，「八相成道」圖就在嘗試與摸索中逐一完成。在多次展出中，我體悟花開花落的無常人生；在靜心創作中領悟禪定的真理；在因緣成熟時，我以佛像押花供養大眾，這是一個神聖的使命。

十三年前的低潮
是為了孕育佛像押花創作的開端？我想是的。

2020 年在佛光山極樂寺宗門館展出時，有一位記者對於我的佛像押花嘖嘖稱奇，她說在台灣押花有台系與日系，問我是哪一系？我回答她，我心中有佛的關照，創作中常湧現靈感，手邊花材隨處可以派上用處，學生不會使用的花材，也會請我試試看，但我總能找出花材的特質，給予安置在最完美的位置。她說：「那您應該是佛系押花吧！」這樣一句話，心中滿是感動，能與佛接心，做出一系列與佛有關的作品，傳達佛像的慈悲與智慧，在展出中亦可莊嚴道場，

心中無比歡喜，即使經歷種種考驗，我也樂於承受這樣的挑戰！

此刻我欣然接受這樣的安排，人生若無苦難，怎能品嘗考驗後的甜蜜果實呢？押花藝術弘法之路，期盼此書完成後能延續佛陀教化人心的理念，本持著花的六度精神，布施、持戒、忍辱、精進、禪定、般若。從付出中得到法喜，從結緣中埋下善種子，以真、善、美及孝道傳承，為社會帶來正面的、積極的能量。

Contents

花開花落間悟道

As I Watched Flowers Bloom and Wilt,
I Saw Enlightenment

Eight Stages

of Buddha's Progress

❋

八相成道

即八種儀相。
又作釋迦八相、八相成道、如來八相、
八相示現、八相作佛。
乃佛陀一生之化儀,總為八種相。

佛陀教化人心的故事，

觸動了我創作佛陀「八相成道」的意念。

佛像押花藉由花葉特性表現膚色、神韻、輪廓，

在押花藝術領域是一項艱難的挑戰，

若無堅韌的意志力實難達成。

創作過程中，我雖經歷阻礙、壓力、考驗、挫折與干擾，

卻在心靈深處激發出更強大的力量。

我以一年多的時間完成「八相成道」八幅作品，

每一幅創作都是善緣所聚、正念之果。

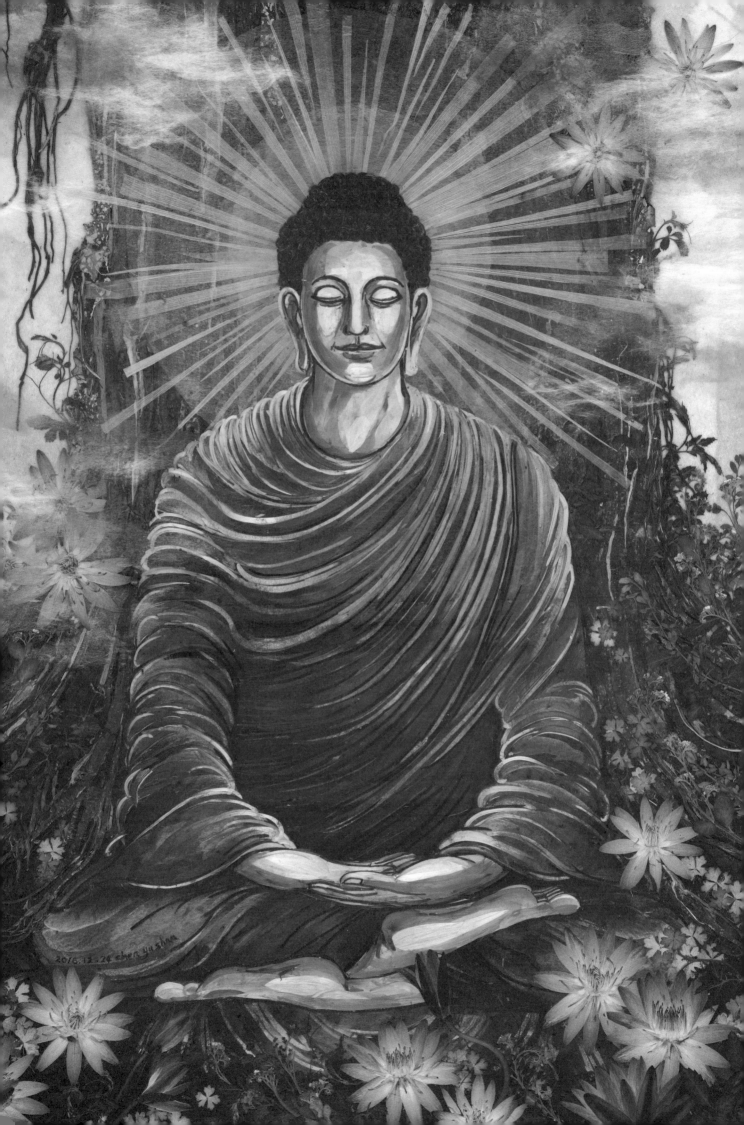

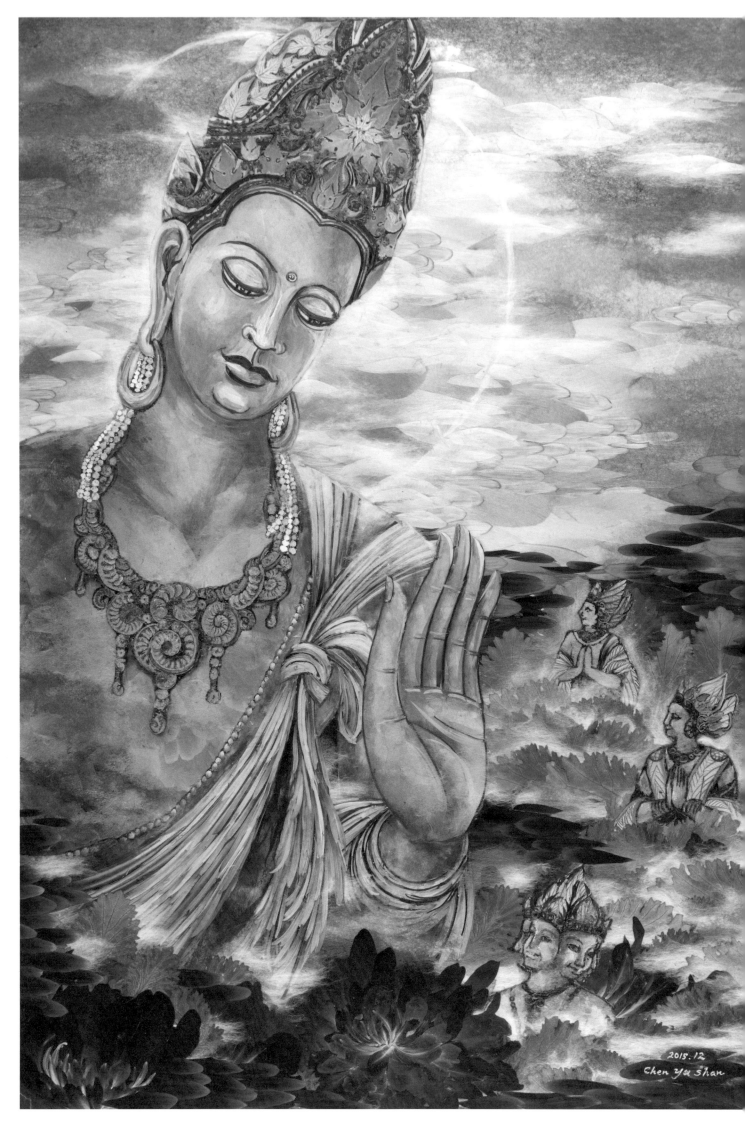

1

Descending from Tusita Heaven

降兜率

降兜率相，謂菩薩從兜率天將降神時，觀此閻浮提內迦毘羅國，最為處中往古諸佛出興，皆生於此，爾時菩薩即現五瑞：(1)放大光明，(2)大地震動，(3)諸魔宮殿隱蔽不現，(4)日月星辰無復光明，(5)天龍等眾悉皆驚怖。現此瑞已，於是下生，故稱降兜率相。

花
材

構樹
Broussonetia
papyrifera

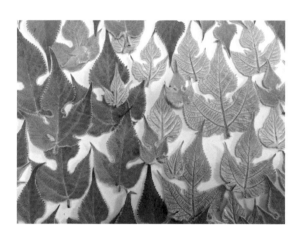

百香果鬚
Passion Fruit
Whiskers

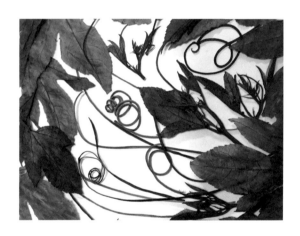

蕨類
Pteridium

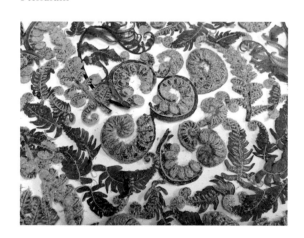

太陽花
Portulaca grandiflora

銀葛葉
Kuzuha

附地草
Trigonotis formosana Hayata

海藻
Sargassum

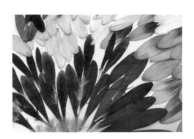

粉萼鼠尾草
Salvia farinacea

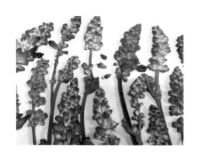

線菊 / 菊花
Dendranthema morifolium

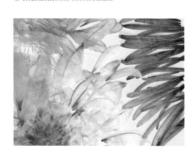

烏歛莓
Cayratia japonica

葉牡丹
Brassica oleracea L. var. acephala DC.

WORK *1*

NAME 降兜率

FLOWERS

蕨類

Fern

Pteridium

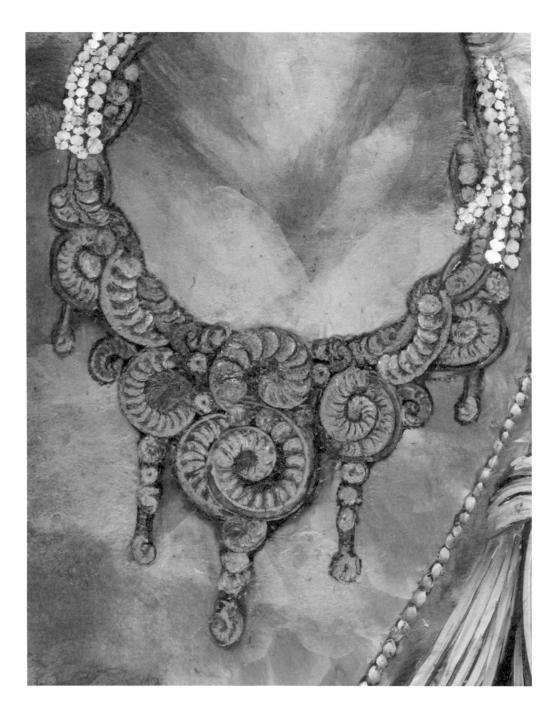

菩薩瓔珞以蕨類植物（俗稱金
狗毛）自然的捲曲與厚實的線
條，表現出瓔珞整體的樣貌與
深淺色階。

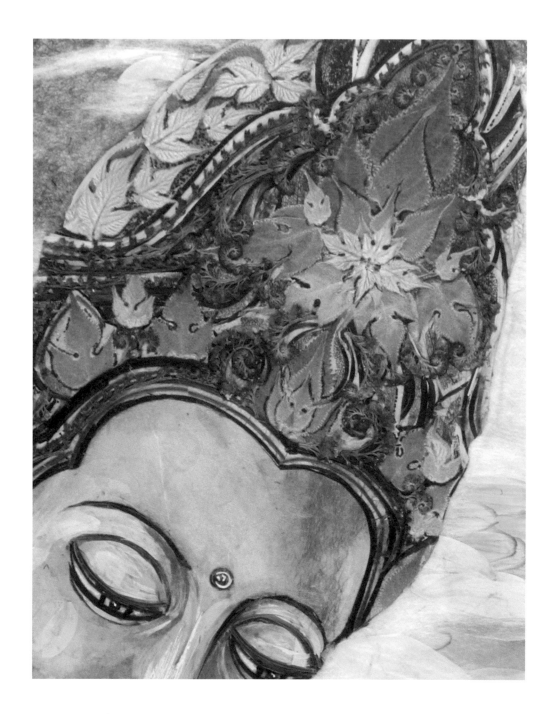

Descending
from
Tusita
Heaven

構樹的葉形特殊，有古典圖
騰的氣質，〈降兜率〉中的
頭盔運用構樹葉正反堆疊，
呈現頭盔的立體造型，以及
不落俗套的古典樣貌。

WORK *1*

NAME 降兜率

構樹

Paper
Mulberry

Broussonetia
papyrifera

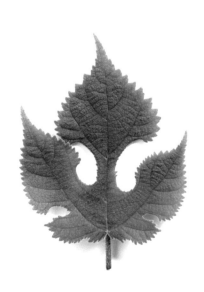

WORK *1*

NAME 降兜率

FLOWERS

百
香
果
鬚

Passion Fruit Whiskers

Passiflora edulis
Sims.

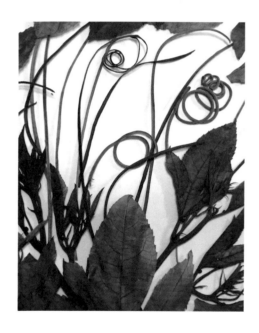

Descending
from
Tusita
Heaven

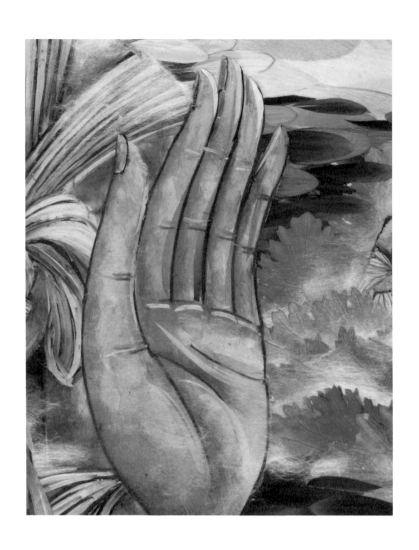

當時為了創作「八相成道」圖，覺得輪廓線條是一大挑戰，曾試過多種藤蔓捲曲的弧度，無意中發現百香果鬚線條的柔和度比其他植物柔軟且粗細適中，是菩薩線條的最佳選擇。

花材創作
比起顏料創作
難上許多。

在新加坡展出時，一位藝術家以為〈降兜率〉中的線條是繪製的。後來經由解說，他了解到線條皆是百香果鬚經由吸色，找尋適合輪廓的線條黏貼上去。這位藝術家讚歎，比起手繪創作難上好幾倍！

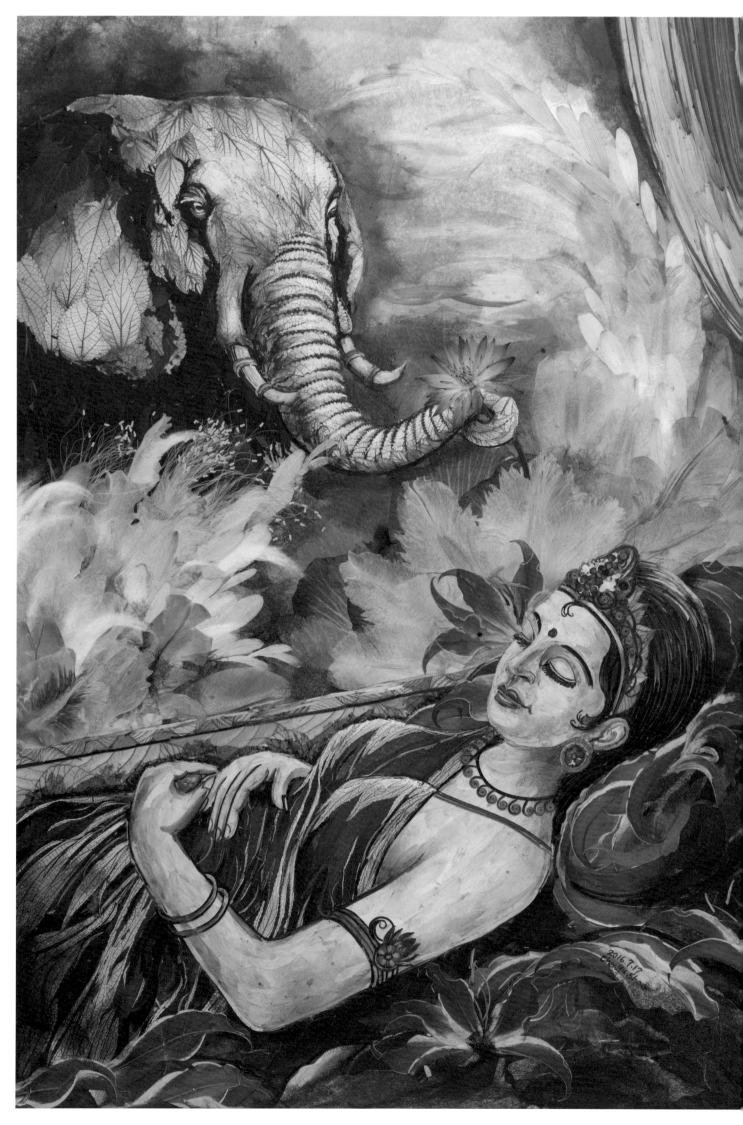

2

Entering
his
Mother's
Womb

入 胎

即託胎相,謂菩薩將託胎時,觀
淨飯王性行仁賢,摩耶夫人前
五百世曾為菩薩母,應往彼託胎。
大機之人,見乘栴檀樓閣;小機
之人見乘六牙白象,與無量諸天
作諸伎樂,從右脅入,身映於外,
如處琉璃,故稱託胎相。

花
材

鐵樹嫩芽
Cycas revoluta Thunb

火焰百合
Gloriosa superba
Linn.

水苧麻
Boehmeria macrophylla

菊花

Dendranthema morifolium

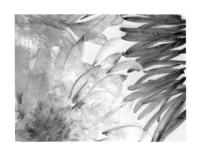

苧麻葉

Boehmeria nivea (L.) Gaudich.

牡丹

Paeonia suffruticosa Andr.

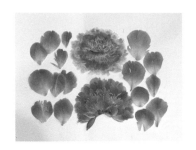

小睡蓮

Nymphaea tetragona

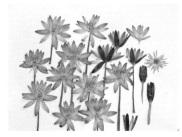

鬱金香

Tulipa gesneriana

曇花心（蕊）

Epiphyllum oxypetalum

麵線菊

Dendranthema morifolium

扶桑花

Hibiscus rosa-sinensis

WORK *2*

NAME 入 胎

FLOWERS

苧
麻
葉

Ramie

Boehmeria nivea
(L.) Gaudich.

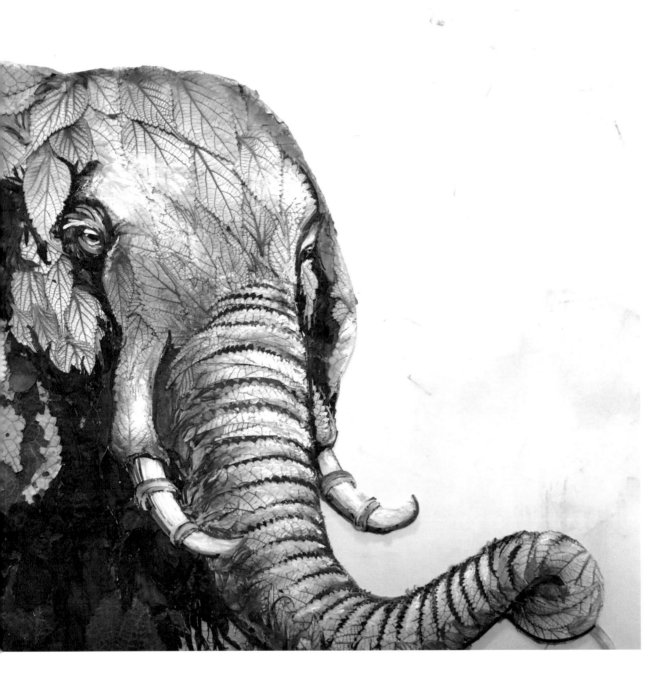

Entering
his
Mother's
Womb

此幅植物特點是在於大象以苧
麻葉背面的白色為主，葉子正
面為輔，正反拼貼完成大象的
特徵。

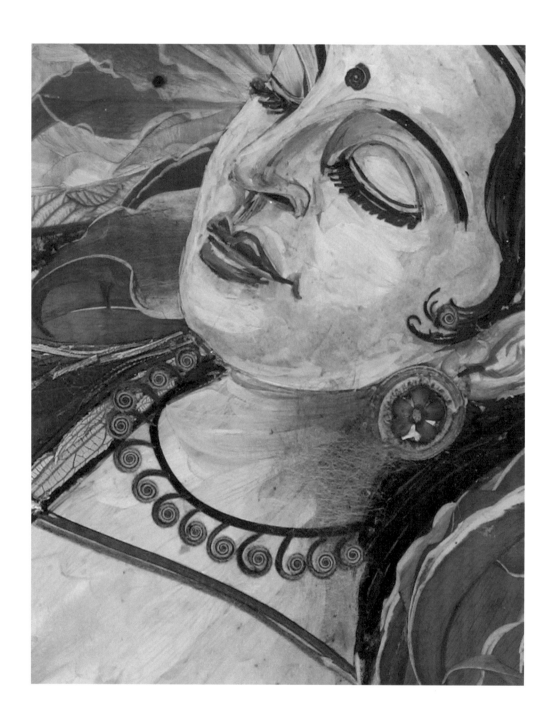

Entering
his
Mother's
womb

鐵樹嫩芽尚未伸展開其細長
的葉形，捲曲的姿態，用在
摩耶夫人的瓔珞。

WORK *2*

NAME 入 胎

鐵
樹
嫩
芽

Sago Palm

Cycas revoluta Thunb

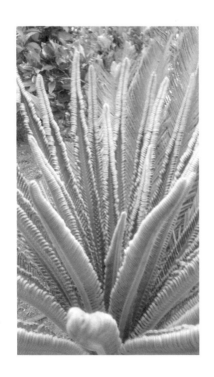

WORK *2*

NAME 入 胎

FLOWERS

火焰百合

Lovely Gloriosa

Gloriosa superba
Linn.

火焰百合花瓣線條優美多變化，在「八相成道」圖中扮演重要任務，利用它自然的捲曲彎度，布局於袈裟的皺褶層次分明，弧度於壓乾後自然的轉折，所呈現的效果，非一般剪貼所能做到的。

在善用植物的自然美感中，我不得不佩服造物者的神奇力量。

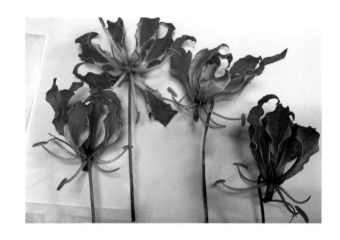

鬱金香花瓣呈不規則的鋸齒狀，搭配曇花心，於〈入胎〉這幅作品中，為背景的幻境增添許多夢幻氣息。

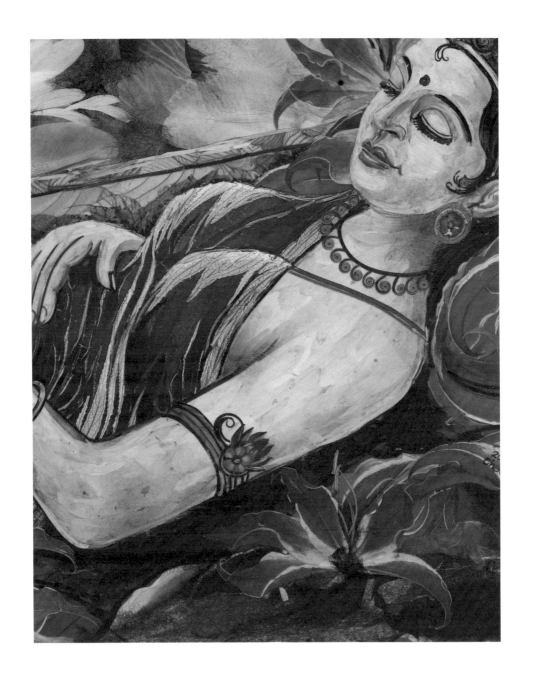

Entering
his
Mother's
Womb

火焰百合花朵豔麗，紅色花瓣黃
色邊，凸顯摩耶夫人寢具的華麗
與溫馨感。

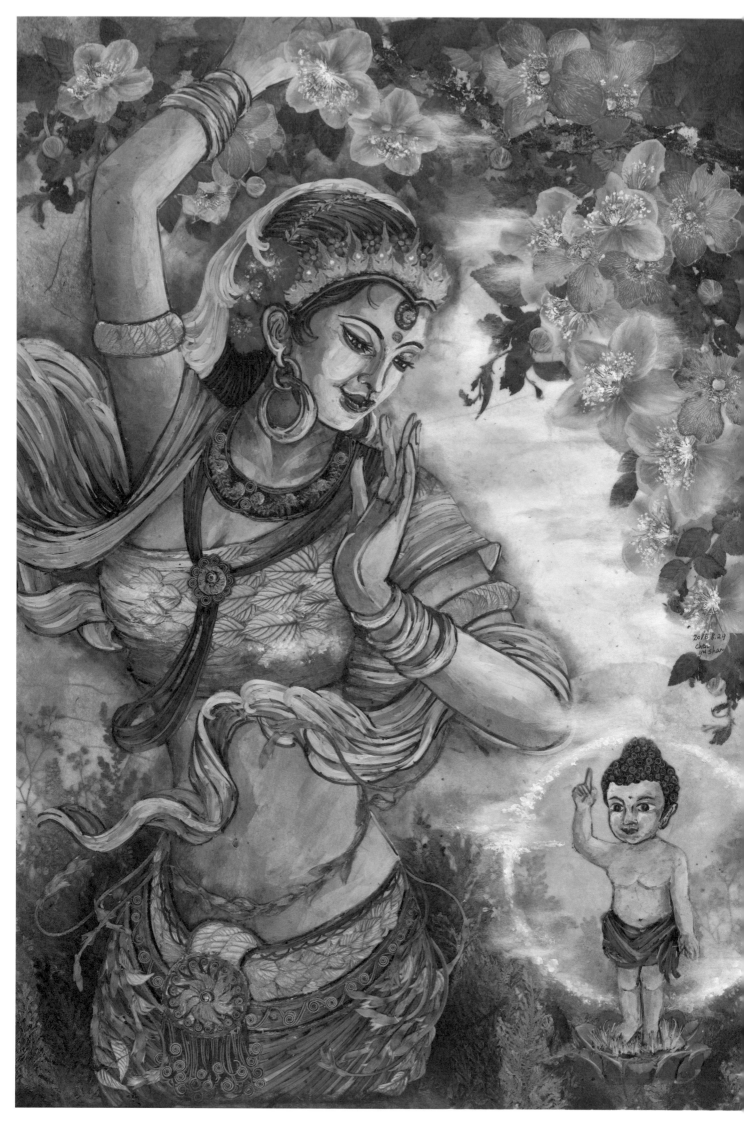

3

Birth

誕
生

降生相，謂四月八日初出時，摩耶夫人在嵐毘尼園，手攀無憂樹枝，菩薩漸漸從右脅出，於是樹下生七莖蓮花，大如車輪，菩薩處於花上，周行七步，舉右手而言（大五○‧一六上）：「我於一切天人之中最尊最勝。」爾時難陀、跋難陀龍王於空中降溫、涼二水，灌太子身，時其身呈黃金色，具三十二相，放大光明，普照三千大千世界，故稱降生相。

花
材

銀葛葉
kuzuha

牡丹菊
Dendranthema
morifolium

蕨類
Pteridium

雞屎藤
Paederia foetida

線菊
Dendranthema morifolium

銀葛藤蔓
Kudzu

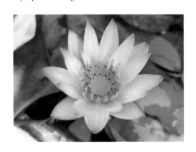

牡丹
Paeonia suffruticosa Andr.

小玫瑰
Rosa rugose

睡蓮
Nymphaea tetragona

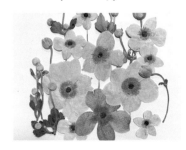

秋明菊
Anemone hupehensis var. japonica

WORK *3*

NAME 誕 生

FLOWERS

銀
葛
葉

Kuzuha

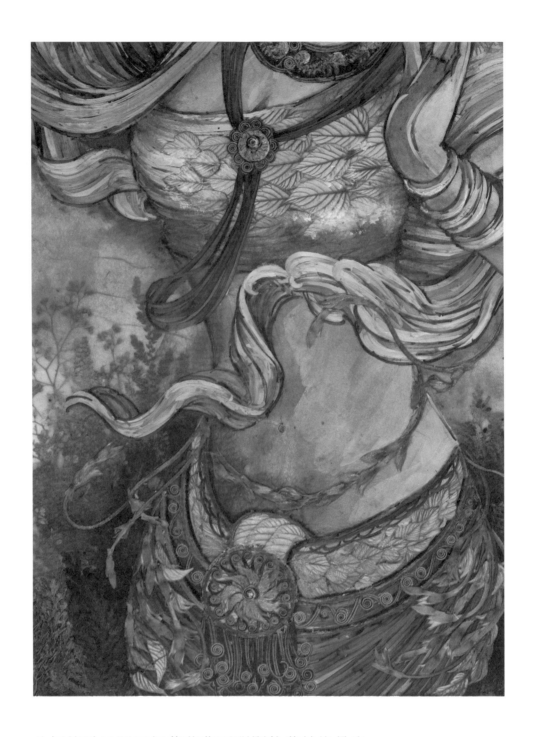

此幅特點是運用銀葛葉背面明顯的葉紋堆疊出
衣服與腰帶的古典華麗感，銀葛葉藤蔓自然的
捲曲線條環繞於腰間灑脫飄逸，加上鐵樹嫩芽
的扣環，自然樣貌厚實典雅。

而摩耶夫人身上披著線條優美的彩帶，是用牡
丹菊表現，因為牡丹菊自然捲曲的線條是一般
花瓣所沒有，能表現彩帶的飄逸脫俗。

Birth

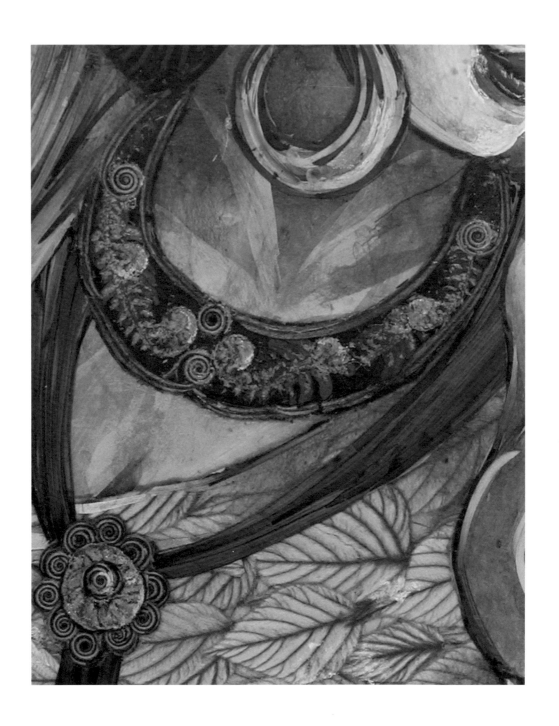

Birth

摩耶夫人胸前寬版瓔珞,為
蕨類嫩芽,捕捉剛伸展半開
的嫩芽,取材的拿捏需在得
當的時候。

WORK *3*

NAME 誕 生

蕨
類
嫩
芽

Fern

Pteridium

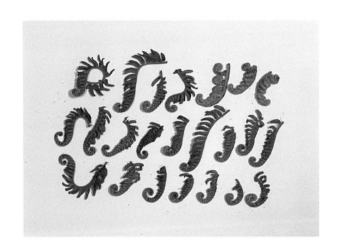

WORK *3*

NAME 誕 生

FLOWERS

牡丹菊

Peony
Chrysanthemum

Dendranthema
morifolium

素材可依花季替換，
此處的牡丹菊
亦可使用黃菊。

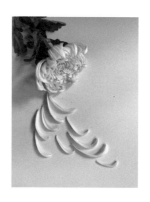

羽毛花的五片花瓣形狀
如梅花般，由於葉形如
羽毛般的柔軟而得名。

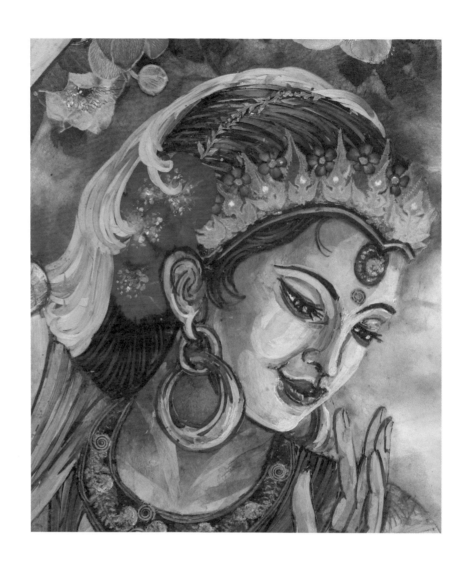

Birth

摩耶夫人頭髮為深紫色麵線菊，
頭髮後方黃色頭巾為黃色牡丹
菊，耳後三朵紅玫瑰是個亮點，
前端皇冠以構樹大小葉片重疊，
上方搭配紅色羽毛花，紅綠相互
輝映，典雅脫俗。

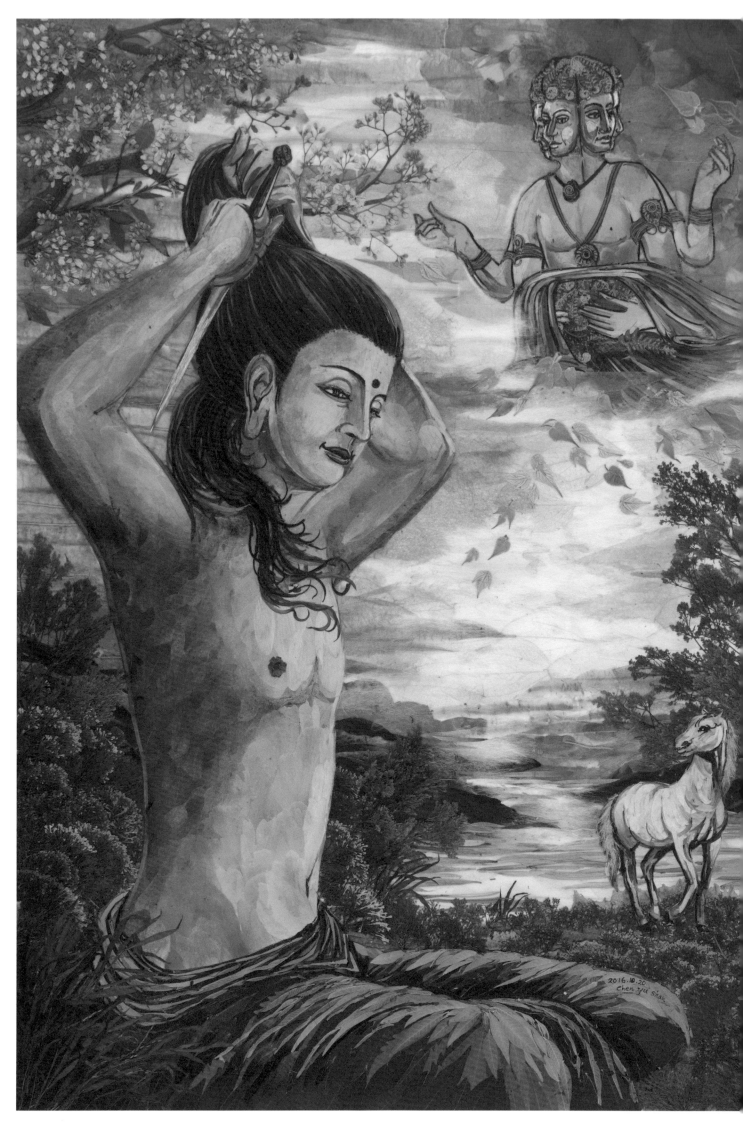

4

Renouncing
worldly life
to become
a monk

出
家

出家相，謂太子年至十九時，出遊四門，見老病死之相，厭世無常，心思出家，往白父王，願聽出家，父王不許，於二月七日身放光明，照四天王宮乃至淨居天宮。諸天見已，到太子所，頭面禮足，白言（大五〇・二四上）：「無量劫來所修行願，今者正見成熟之時。」太子遂於後夜乘馬至跋伽仙人苦行林中剃除鬚髮，故稱出家相。

花
材

黃荊木
Vitex negundo Linn.

雞屎藤
Paederia foetida

曇花托
Epiphyllum oxypetalum

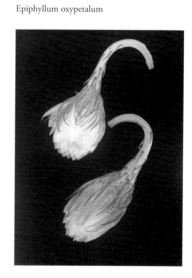

構樹
Broussonetia papyrifera

白菊
Dendranthema morifolium

山漆莖
Glochidion lutescens

夕霧
Trachelium caeruleum

絲瓜皮
Luffa cylindrica (L.) Roem.

胡蘿蔔皮
Daucus carota subsp.Sativus

WORK *4*

NAME 出 家

FLOWERS

黃荊木

Negundo
Chastetree

Vitex negundo Linn.

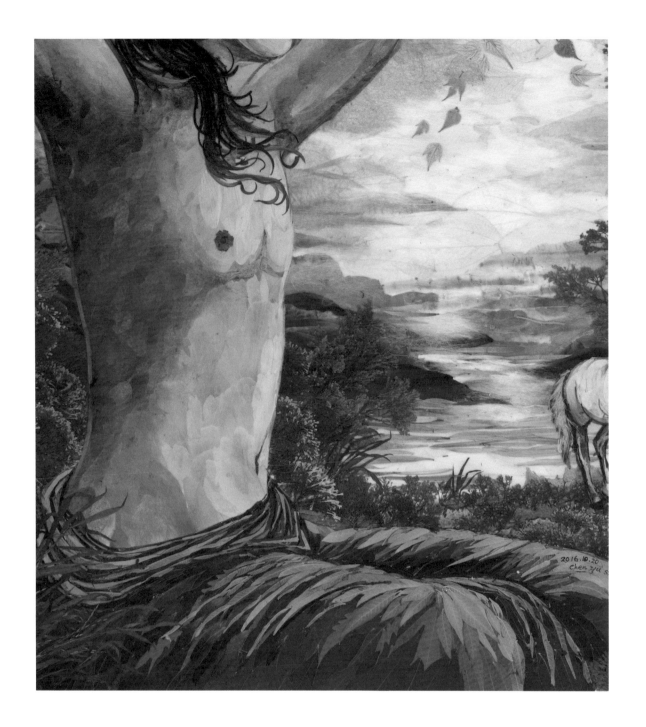

Renouncing
worldly life
to become
a monk

太子剃度時所穿褲子運用黃荊
木（蒲京茶葉）其色調有深淺
不同，正面綠色反面淺色，運
用拼貼技巧，貼出它的立體感
與層次效果！

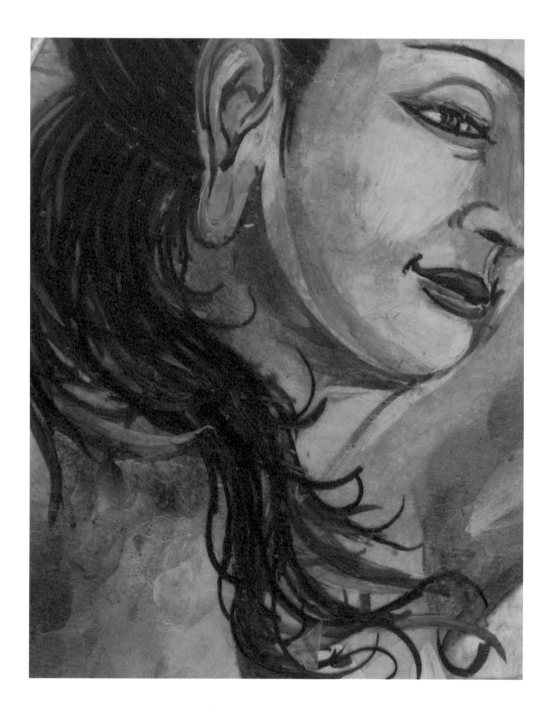

Renouncing
worldly life
to become
a monk

太子頭髮是以曇花最外一層
的紅色花托，搭配雞屎藤蔓
自然飄逸的線條與捲曲感。

WORK *4*

NAME 出 家

曇
花

The
Epiphyllum

Epiphyllum oxypetalum

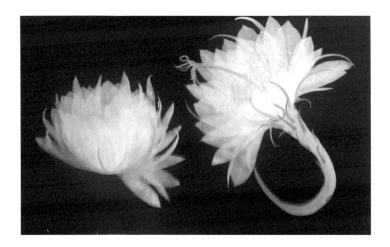

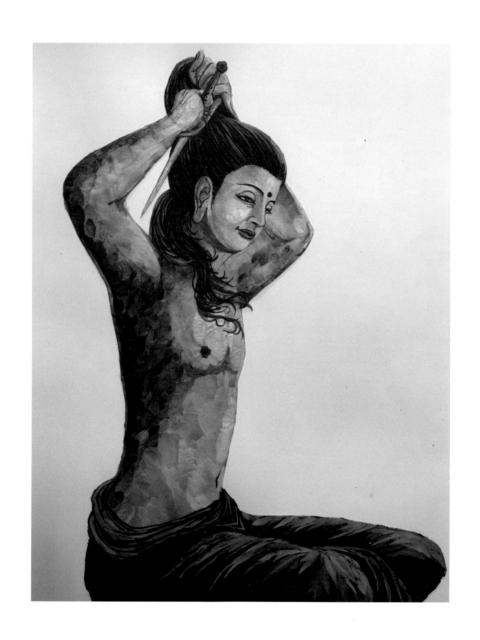

身體以牡丹花瓣與和山漆莖拼貼，
褲子以黃荊木呈現皺褶線條。

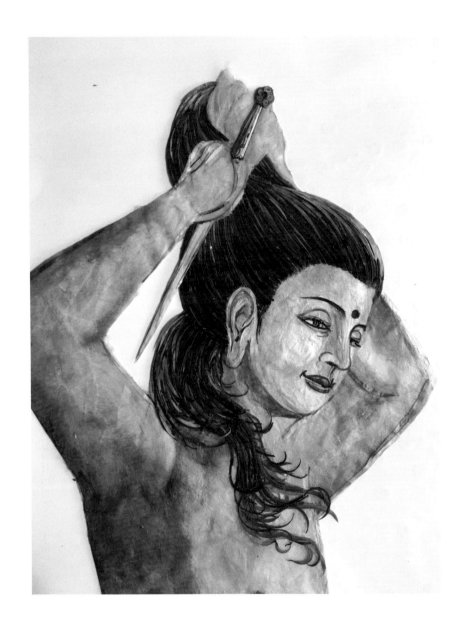

頭髮以曇花托及雞屎藤完成。

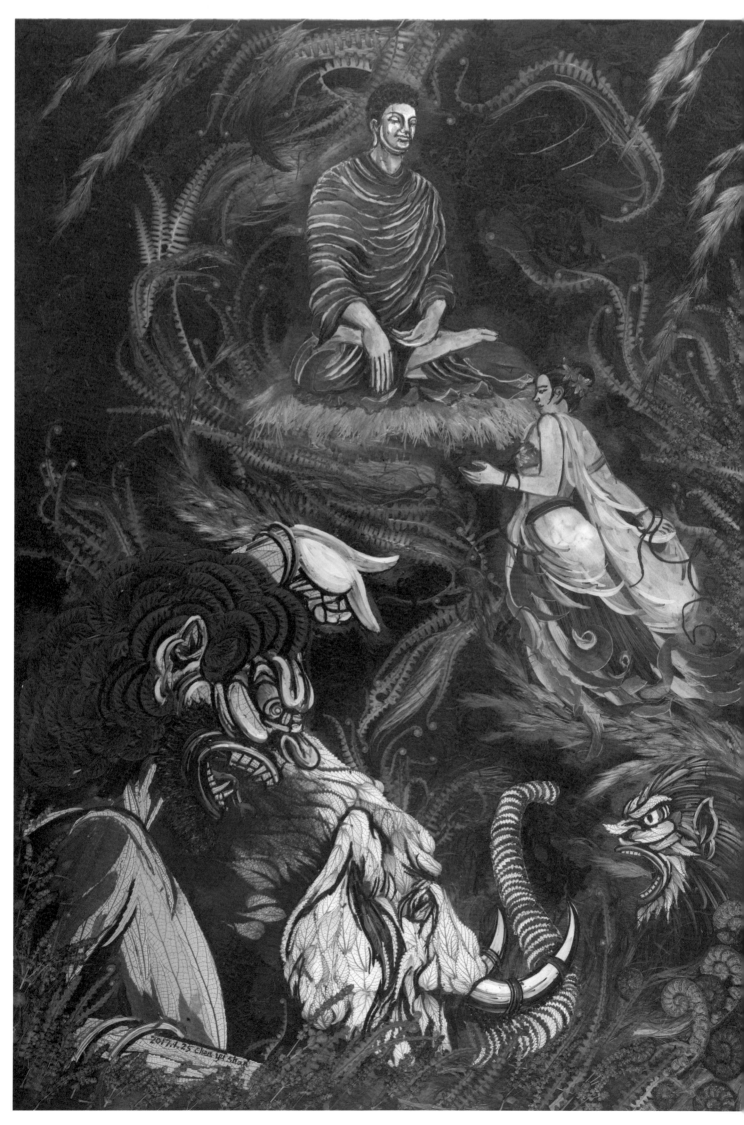

5

Subjugating mara

降魔

降魔相，謂菩薩於菩提樹下將成
道時，大地震動，放大光明，隱
蔽魔宮。時魔波旬，即令三女亂
其淨行。菩薩以神力，變其魔女
皆成老母。魔王大怒，遍敕部眾，
上震天雷，雨熱鐵丸，刀輪器杖，
交橫空中，挽弓放箭，箭停空中，
變成蓮花，不能加害。群魔憂戚，
悉皆迸散，故稱降魔相。

花
材

蕨類
Pteridium

蘆葦毛
Phragmites australis

芒萁
Dicranopteris
pedata

水苧麻

Boehmeria macrophylla

火焰百合

Gloriosa superba Linn.

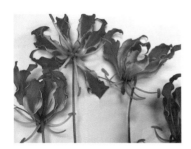

線菊

Dendranthema morifolium

苧麻葉

Boehmeria nivea (L.) Gaudich.

圓葉節節草

Rotala rotundifolia

苔草

Carex liparocarpos Gaudin

FLOWERS

芒萁

Old World forked fern

Dicranopteris
pedata

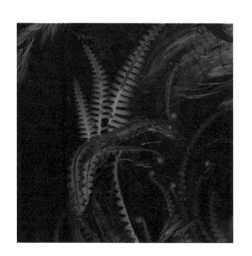

取材生長於山邊的芒萁,環繞正受考驗的佛陀,運用綠色芒萁與藍色蘆葦毛,此色澤搭配呈現紛擾的情境,襯托出佛陀沉穩的態度臨危不亂,不為所動。

水苧麻用以拼貼魔王的身體部位。

Subjugating
mara

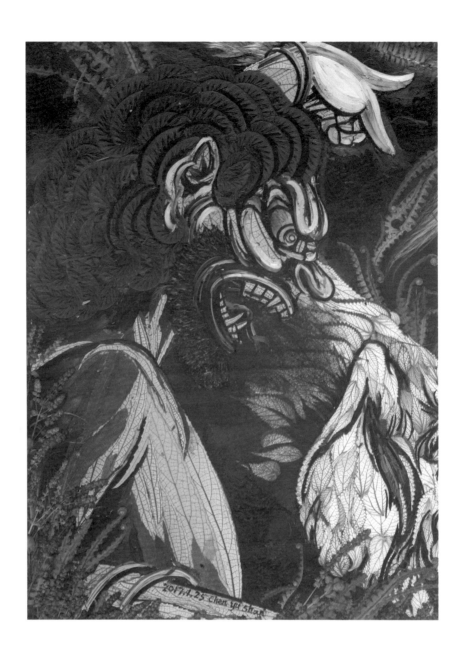

掉落於山坡旁，因風吹日曬乾
燥後的蕨類，自然的捲曲，用
於〈降魔〉中魔王的頭髮，它
有頭髮的厚實感，天然深棕色
澤，為最佳選擇。

蕨
類

Fern

Pteridium

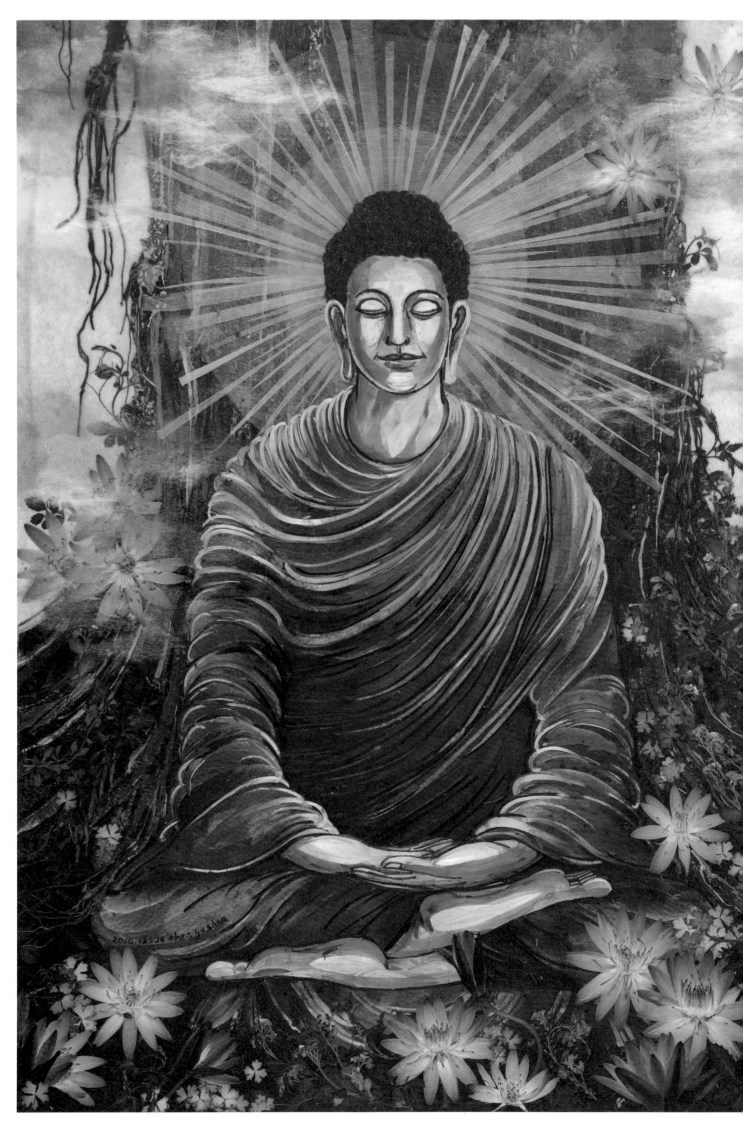

6

Enlightenment

成
道

成道相，謂菩薩降伏魔已，放大
光明，隨即入定。悉知過去所造
善惡、死此生彼之事。於臘月八
日明星出時，豁然大悟，得無上
道，成最正覺，故稱成道相。

花材

地衣
Foliaceous lichens

紅百合
Lilium

小睡蓮

Nymphaea
tetragona

白千層

Melaleuca leucadendra Linn.

黃菊

Dendranthema
morifolium

榕樹鬚

Ficus
microcarpa L.f.

樹皮

Tree bark

龍靈芝

Ganoderma Lucidum Karst

玉米筍葉

Zea mays Linn

WORK *6*

NAME 成 道

FLOWERS

地衣

Lichens

foliaceous
lichens

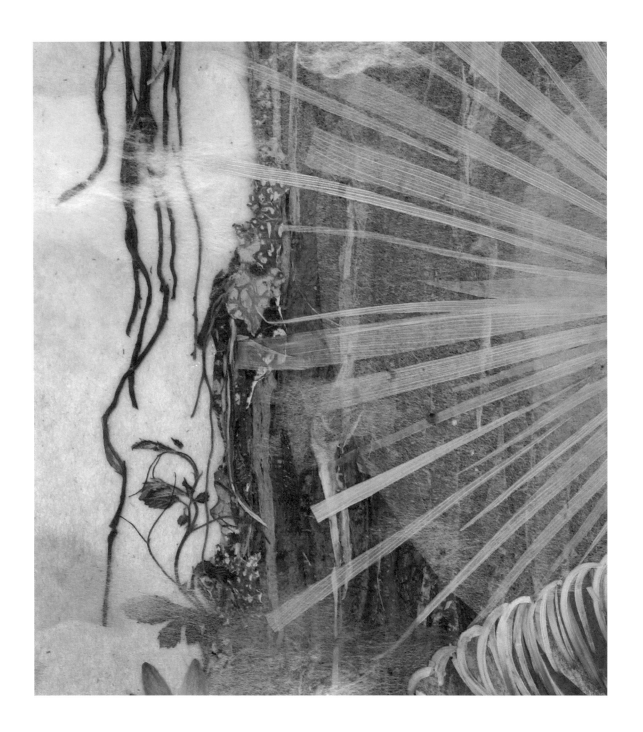

Enlightenment

構成後方大樹的壯碩外型，是以榕
樹鬚、白千層、樹皮、龍靈芝及地
衣拼貼完成。佛陀背後毫光，利用
玉米筍葉的輕薄，表現光的透度。

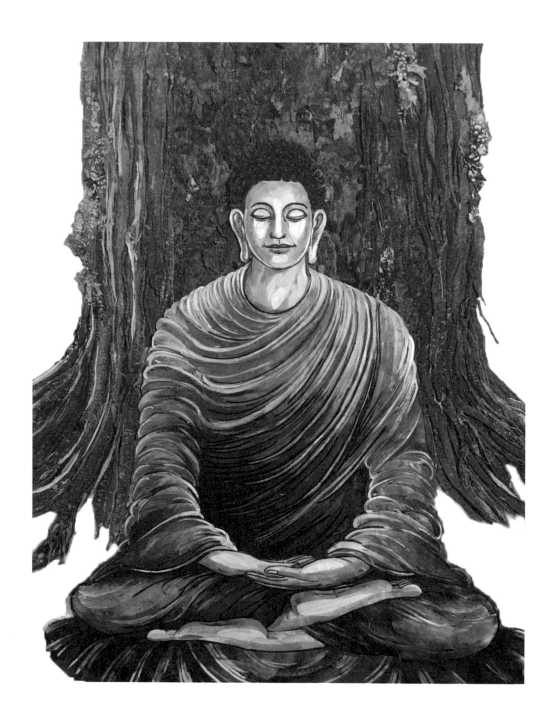

Enlightenment

佛陀袈裟以紅百合為主體，紅
色花朵壓乾後無法保有原有的
顏色，乾燥後通常會呈暗紅或
深紫色系，搭配黃菊勾邊及雞
屎藤為線條。

WORK *6*
NAME 成 道

紅百合

Red lily

Lilium

壓乾後的紅色百合呈紫褐色系，
無接觸押花者，或許不了解紅百
合乾燥後的顏色變化，在〈成
道〉中，佛陀袈裟是運用紅色百
合加上黃菊和雞屎藤。

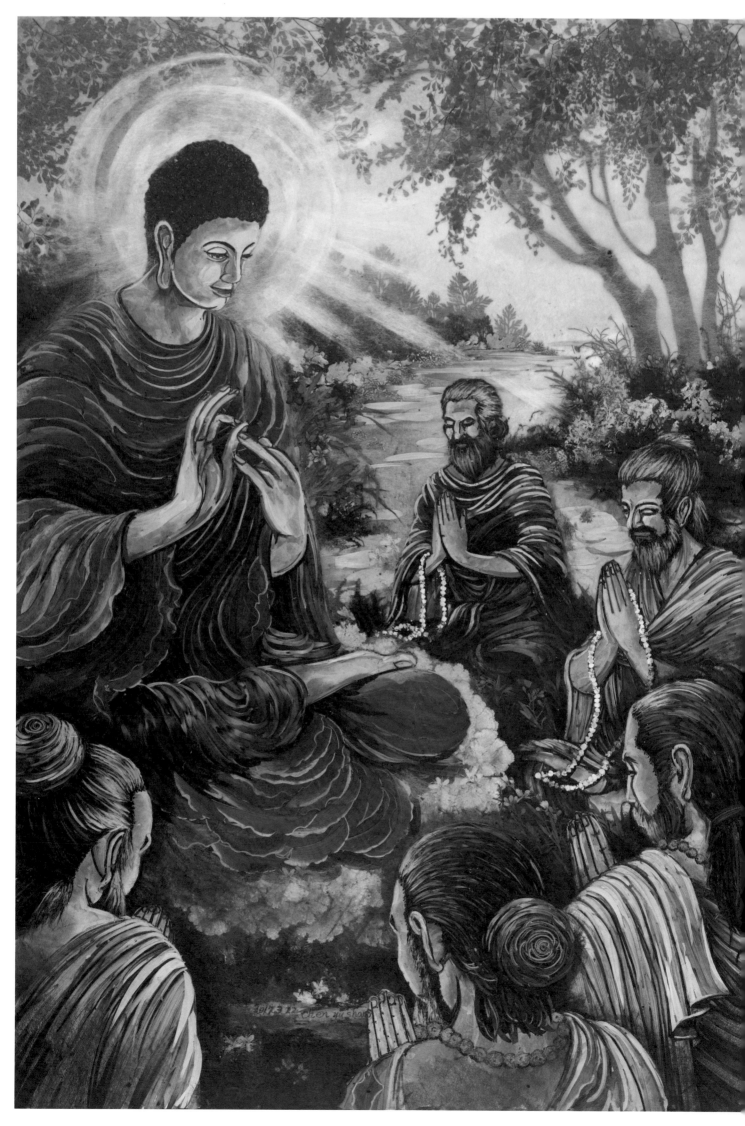

Turning
of the
Dharma
wheel

轉法輪

即說法相，謂菩薩成道已，便欲說法度諸眾生，即自思惟（大五〇・三六下）：「諸眾生等，不能信受，（中略）若我住世，於事無益，不如遷逝無餘涅槃。」時梵天前白佛言（大五〇・三七中）：「今者世尊！法海已滿，法幢已立，法鼓已建，法炬已照，潤益成立，今正得時，云何欲捨一切眾生，入於涅槃，而不說法？」是時如來受梵王請已，即往鹿野苑中，先為憍陳如等五人轉四諦法輪，及說大小乘種種教法，故稱說法相。

花材

雞屎藤

Paederia foetida

火焰百合

Gloriosa superba
Linn.

（細）鐵線蕨

Adiantum capillus-veneris.

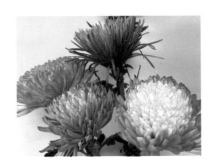

線菊

Dendranthema morifolium

蘆葦毛

Phragmites australis

樹皮

Tree bark

苔草

Carex liparocarpos Gaudin

牡丹

Paeonia suffruticosa Andr.

鐵樹嫩芽

Cycas revoluta Thunb

海藻

Sargassum

菊花

Dendranthema morifolium

WORK *7*

NAME 轉 法 輪

FLOWERS

火
焰
百
合

Lovely
Gloriosa

Gloriosa
superba Linn.

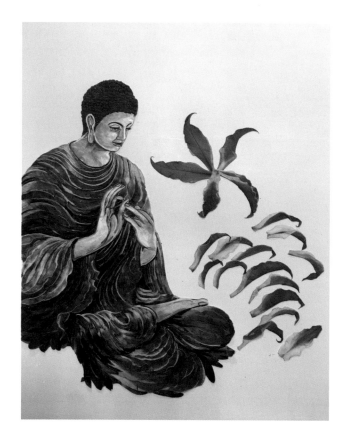

Turning
of the
Dharma
wheel

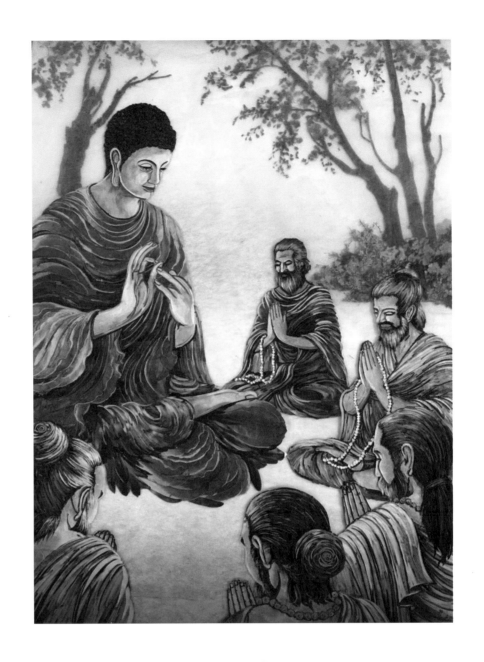

此幅佛陀的袈裟取材與〈成道〉的袈裟不
同花材，是以火焰百合的紅花黃邊，花瓣
自然的弧度，大小花瓣的層次結合，堆疊
出領口、袖口、衣服下擺弧度。在一片片
花瓣拼貼中，發覺自然弧度的美感，尤其
火焰百合的黃邊是一大特色，省掉勾邊的
繁瑣。後方遠景植物以細鐵線蕨拼貼，增
添畫面的和諧與溫馨。

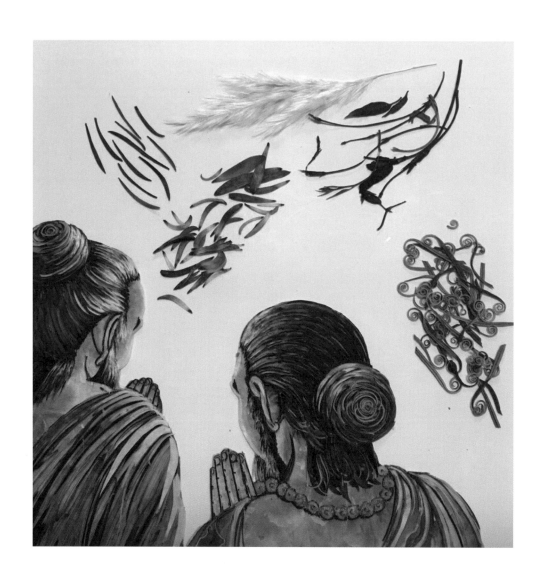

Turning
of the
Dharma
wheel

五
比
丘
的
髮
髻
與
袈
裟
，
是
耐
力
的
考
驗
。

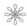

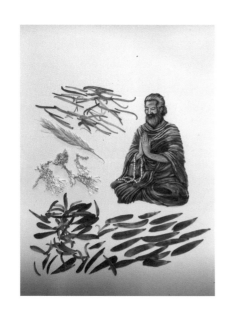

我猶如造型師，為了打造傳神專注的五比丘神情，拾起一節一節、一片一片，細小的蘆葦毛、線菊、雞屎藤、鐵樹嫩芽，不同花材，考慮弧度、色階與立體面的種種因素，夜以繼日慢慢安置每個細節，才順利創作出五比丘。

Turning
of the
Dharma
wheel

似乎是花仙子為了佛陀袈裟的完成，
風塵僕僕趕來與我相會，
創作中每個環節都有最佳代言的花瓣挺身而出，
這種奇妙的感覺，
只有身歷其境的才可感受，
一切的唯美在慢慢體悟中完成。

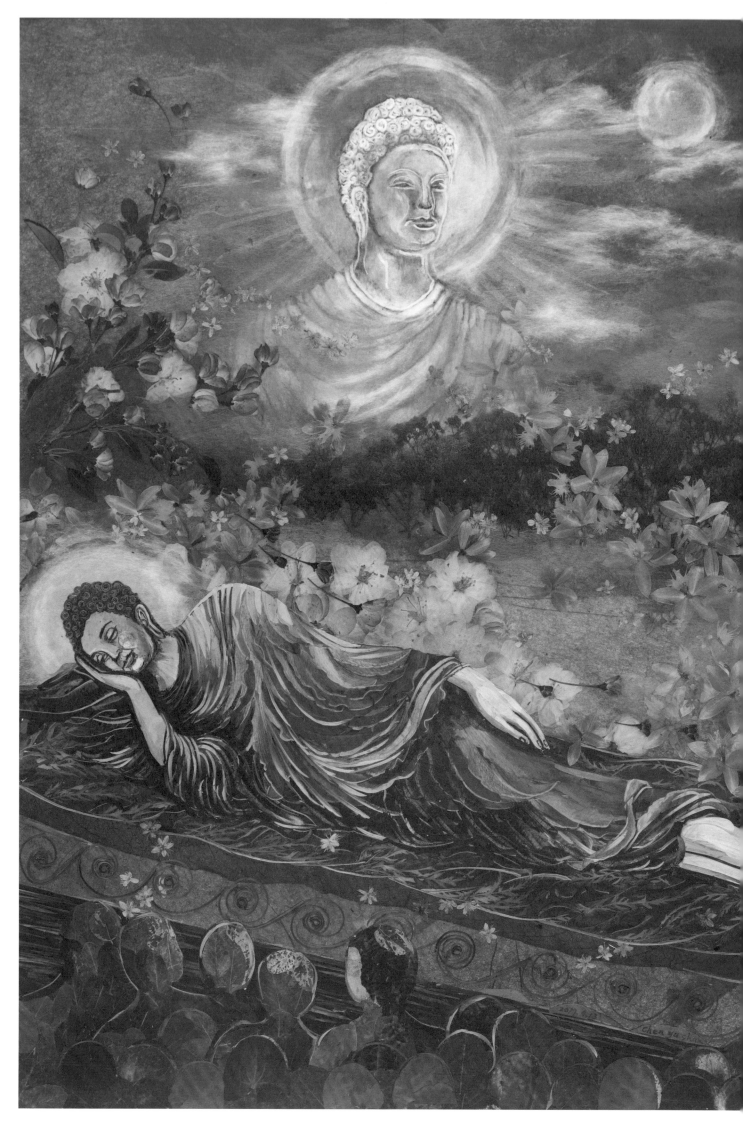

8

Entering Parinirvana

涅
槃

涅槃相，謂如來度化世間四十五
年，將入涅槃。二月十五日於拘
尸那城娑羅雙樹間，臥七寶床，
其林忽然變白，猶如白鶴。爾時
佛受純陀長者最後供已，與文殊
師利等言（大五〇・七〇下）：
「諸善男子，自修其心，慎莫放
逸。」遂於中夜進入涅槃，時為
紀元前三八三年。如來涅槃後，
諸天人等以千端氎纏裹其身，七
寶為棺，盛滿香油，積諸香木，
以火焚之，收取舍利，分為八
分，起塔供養，故稱涅槃相。

花材

棉花

Gossypium

銀葛葉
Kuzuha

樹蘭
Aglaia odorata

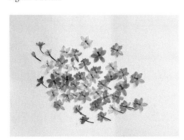

夕霧
Trachelium caeruleum

牡丹
Paeonia suffruticosa Andr.

樹枝
Branches

山漆莖
Glochidion lutescens

線菊
Dendranthema morifolium

雞屎藤
Paederia foetida

百香果鬚
Passion Fruit Whiskers

火焰百合
Gloriosa superba Linn.

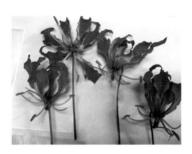

海棠
Malus spp.

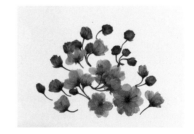

紅色Ａ菜心
Red A dish

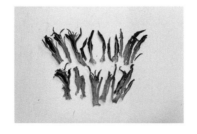

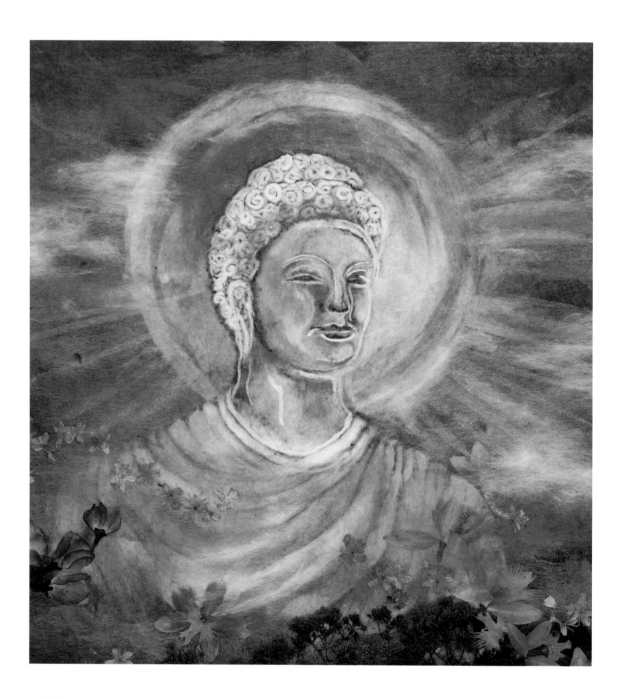

Entering
Parinirvana

以白色棉花厚薄的運用，呈現
佛陀不生不滅的靈魂，此表現
方式有一種幻化的感覺。在押
花的選材中，棉花亦是不可或
缺的營造氛圍幫手。

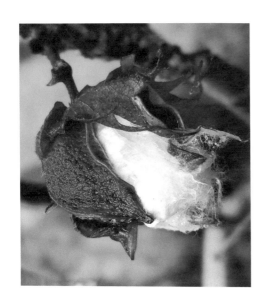

FLOWERS

棉花

Cotton

Gossypium

紅色 A 菜心壓乾後呈深棕
色，又帶著淺色細邊，在涅
槃佛陀的臥枕與袈裟陰暗處
布局，其色澤深度與火焰百
合天衣無縫的搭配，讓畫面
變得更沉穩內斂。千挑百選
中找到它，這自然完美線條
是不可多得的押花材料。

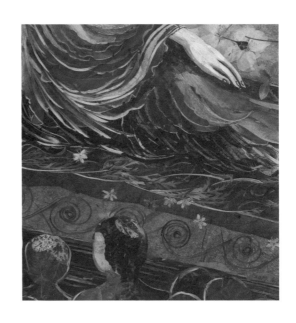

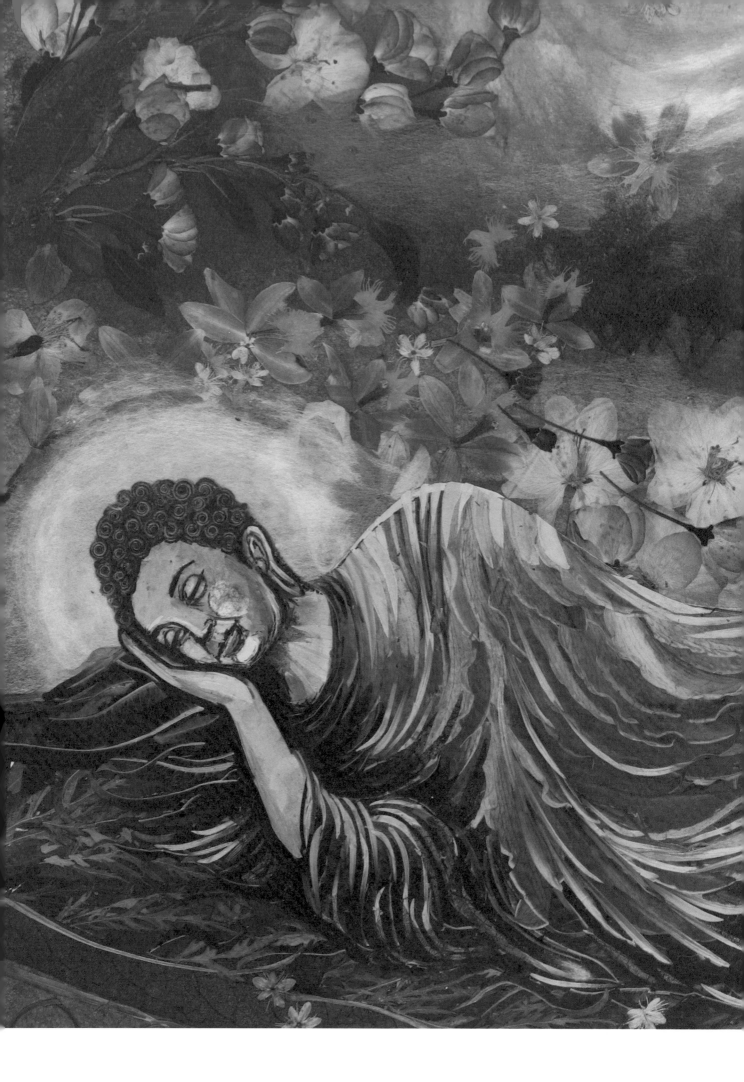

佛陀
二十九歲出家，
三十五歲證道，
傳法四十五載，
八十歲涅槃。
以百花飄零的情境為背景，
詮釋佛陀涅槃之意境，
佛雖寂滅，
其教法與精神永留世人心中。

❖ 在考驗中完成「八相成道」圖 ❖

在創作的過程中我深刻體會，佛陀在「八相成道」裡所示現的「降魔」，降魔的方法不是對外而是向內。魔軍的擾亂威脅，佛陀沒有抵抗，魔女的誘惑，佛陀也沒有逃避，而是以「戒、定、慧」三學來面對。若無道心與信心，一切的試煉考驗都稱為魔考；若是道心堅定則稱為「佛試」。佛、魔只在一念之間，一念迷佛成魔，一念覺魔成佛。佛陀以真誠、清淨、平等心、慈悲心來包容感化魔成佛，佛法自始自終就是求智慧，唯有智慧才能圓滿解決一切問題。

製作「八相成道」第一幅〈降兜率〉期間，父親進出醫院多次，我們兄弟姊妹輪流照顧。我經常是白天在醫院，晚上回到家繼續創作，在深夜中靜心思考如何布局與選材，靈感愈能湧現。忙到凌晨三點多，累了想休息時，也不能丟下滿桌的花材，得要好好收拾桌上殘局，為防止受潮必須將花材一包一包置於乾燥袋或乾燥箱才行，在創作過程中花材本身還有許多前置後期的工作，比起顏料創作繁複許多，每一步驟都在練習當下觀照的能力。

2016 年過年後，父親因泌尿道感染，引發敗血症往生，服喪期間同時也籌備著佛光山寶藏館「花語禪心」押花展。這是我第一次在佛光緣美術館展出，我勉勵學生：佛光緣美術館全世界有二十五個館，我們就從「寶藏館」出發吧！

寶藏館押花展開幕前夕，媽媽因長期的胸口疼痛，準備做身體檢查，原本以為媽媽是因父親的離世而心痛，檢查發現是主動脈剝離造成血

管破裂須開刀；而弟弟也因縱膈腔長腫瘤正在治療中，一連串的狀況，家人無法參加押花展開幕。我難過不已……心想為什麼父親走了，接著媽媽、弟弟接連生病，哥哥也因心肌梗塞住院……。

在奔波醫院期間，為了 2017 年佛光緣美術館總館的佛誕特展，我仍繼續熬夜完成「八相成道」最終幾幅作品。白天醫院，夜晚創作，忙碌又疲憊。第七幅快完成時，我的雙手因長期拿鑷子夾花材，手指僵硬至無法握拳頭也無法使力，心裡有個強烈意念想以押花的語彙完整描繪這個故事，但不確定自己身心狀態是否能順利完成第八幅，法師建議我將功德回向給生病中的母親，我虔誠回向祝禱，在家人及醫師細心照顧下，媽媽逐漸好轉，「八相成道」所有作品也如期完成了。

然而就在佛誕特展開幕前的布展期間，媽媽又住院了，這次家人同樣無法參與開幕，我覺得非常失落。開幕當天，我再次將佛誕特展的功德回向給住院中的母親，祈願她出院後能來佛館看女兒的作品展出。兩週後，兄弟姊妹們滿心歡喜地一同陪著媽媽參觀佛光緣美術館總館佛誕特展，看到他們的笑容才發現，能與家人一同分享自己的喜悅是我最真實的幸福。

2019 年，當寄出 5 月在新加坡「花語禪心」的展覽作品隔週，我陪媽媽回診，因媽媽三年前的心導管支架手術，術後胸部的疼痛愈來愈嚴重，且她的心臟主動脈剝離，必須更換人工血管，經過醫師的

檢查評估，媽媽須再次手術。堅強的母親在子女的懇求下，同意做開心手術，時間就在新加坡展覽開幕之後，這件事對我而言又是一次考驗。由於掛念生病的媽媽，此次新加坡行，我的心有些沉重，所以邀同修陪伴同行，希望與他分享我努力的成果，並為我加油打氣。

開幕儀式我上台致辭，除了感謝新加坡佛光山的用心安排莊嚴道場的展出機會，並盛大舉辦衛塞節各項活動，最後我更將此次展出功德回向給生病的母親，希望她開心手術順利完成……說著說著忍不住落下淚來，台下多位來賓亦紅了雙眼。兩位同行的學員對我說：「老師我的展出功德也回向給您的母親。」令我感動不已。在繁花綻放的季節裡除了供佛莊嚴道場，花朵的愛傳遞每個角落也充滿無限的祝福與關懷，愛花者總是如此的善良與善解人意！

新加坡展開幕後返台，隔天是媽媽開心手術的日子，雖捨不得她受這麼大的手術折磨，在不得已的決定下，我們除了虔誠祈求諸佛菩薩護佑，並誦經祈福。當天手術歷經十多小時完成，胸口手術長達四十五針，醫師交代需特別注意媽媽胸前的傷口，術後十天一切順利，醫師說第十四天拆線，即可出院。

沒想到第十二天傷口變得紅腫，雙手雙腳開始水腫，醫師從媽媽的背部劃了一刀，放進引流管，因為媽媽的心肺積水造成傷口感染無法復原。本以為引流後積水排出就沒問題了，但經歷兩天的折騰，積水依舊沒有排出，媽媽疼痛加劇無法入睡。家人一起集氣，每人念 1080

遍〈消災解病咒〉和 1080 遍〈觀世音滅業障真言〉，並輪流排班照顧媽媽。有一個週六由我陪伴，在晚上十一點多時，媽媽說胸口好痛好痛，要我扶她坐起來，當她坐起來的剎那，胸前的傷口湧出白膿與大量的血水，住院醫師及五六位護理人員，緊急應變處理傷口。隔天，醫師說媽媽的傷口感染引起化膿，必須打開傷口清創！這消息對我們兄弟姊妹來說是很自責的，是否因為照顧不周引起傷口感染？

兩天後，心臟科醫師會同整形外科醫師做清創手術，發現媽媽胸腔肋骨被病菌感染侵蝕，必須剪掉兩支，清創後傷口不能縫合，只蓋上紗布，每天都需清創換藥，大約一個月才能縫合，這消息真是晴天霹靂！一天換三次藥，八小時換一次，媽媽經歷開腸剖肚的折磨，我的心很痛很痛……這是什麼樣的果報啊！

每天清創需忍受多少的疼痛與折磨啊……但堅強的母親依舊忍受著……。

探視媽媽時，她總是告訴我們說，加護病房的天花板上有一群魚，總是從那角落的洞口游走！由於加護病房二十四小時燈火通明，常住在病房裡的病人難免日夜顛倒而產生幻覺，醫學上稱為「譫妄症」。

對於魚群的事，讓我想起爸爸年輕時喜愛釣魚，一方面是興趣，另一方面釣來的魚也可以成為家人的美味佳餚，而大條的魚可以販售來貼補家用，一舉數得。所以小時候常常看到媽媽在門口的水龍頭旁殺魚，這樣開腸剖肚的果報，如今現前，卻由她一人承受，我心何忍？

一個月後，媽媽順利度過清創的煎熬，第五週進行縫合手術，由於缺了兩支肋骨，整形外科醫生決定由腹部脂肪往上翻，藉由脂肪的再生填補肋骨的缺損，保護心臟周邊。媽媽經歷這次的大考驗，體重僅剩三十八公斤。由於在加護病房躺太久，無法下床走路，後來台大醫院復健師，每天督促媽媽復健，在她住院三個月期間，我仍參與新加坡的押花教育推廣，以及新馬寺押花展覽的開幕活動與教育推廣，每一次皆回向給我的母親。媽媽逐漸恢復，亦能下床走路，雖然在恢復過程中經常性的咳血，考驗依舊不斷，但醫師說這已經是最佳的狀態了！

是啊！我曾想過，若不做「八相成道」圖，是否就沒有這些考驗？

法師告訴我，由於我的堅定信念，才能關關難過關關過啊……，種種的不確定因素，我無法預知未來，只有堅定地持續走下去！

2020 年新春特展結束後，我積極準備五月在佛光山蘭陽別院的佛誕特展，此時正是新冠疫情嚴峻的時刻。我計畫做一幅佛陀的聖像，當佛像外型完成時，正準備背景的構圖，有一天晚上九點多，接到妹妹來電說媽媽咳了很多鮮血，我們立刻請妹妹帶媽媽搭救護車北上，但媽媽說救護車會驚動左鄰右舍，希望能搭高鐵。因為娘家距彰化高鐵車站不遠，我們也認為搭高鐵比救護車快，但對妹妹而言這是個很大的壓力，萬一在高鐵車上有狀況發生，無法緊急處理怎麼辦，所以我請家人趕快誦經祈福。

一到台北，直奔台大急診室做各項檢查，就這樣折騰了一晚。到了第

五天還是檢查不出任何出血點，此時我靈機一動，趕緊回家將未完成的半成品佛像拍照，上傳 FB 貼文分享並發願將製作佛像的功德回向給媽媽，祈願她早日康復。一直第七天，仍找不到出血的地方，醫師說應該是微血管出血，微血管會自動癒合，所以可以出院了，就這樣在第八天，哥哥接媽媽出院，媽媽又度過一關……。

我常想，也許這輩子父親和母親有過去世的業必須償還，當子女的我們，除了平日多盡孝道，若能多誦佛念經回向，也是功德啊！父親於二十多年前第一次心肌梗塞，當時家人心急如焚，朋友告訴我只要子女有心，子女的孝心最能感動天，也因此開啟了我和兄弟姐妹的念佛因緣。父親一次又一次歷經病痛的折磨，我們不忍父親為病痛所苦，大家集氣念佛回向父親。父親的身體就在我們不斷回向中，一關度過又一關，從他六十歲生病至八十歲離世，我感謝他以病痛度我們學佛念佛，這也印證了佛陀「八相成道」故事中的情境。今日有幸因完成「八相成道」圖，能將此功德回向我的雙親，誠如《地藏經》所云，造佛像有無量功德，若能消除父母親的業障，亦能增長自己的法身慧命。

完成「八相成道」圖是我的福報，感謝諸佛菩薩的加被，透過創作內容和日常經驗中交互地讓我省思，生命中無法逃避生老病死無常的變化，而我確實也在風雨甘苦中體悟，業力的流轉在念頭之間，我能做的即是本持一顆虔誠的心堅定向前行，保有真誠善念及慈悲，覺察生命裡本自在的善緣，自然得善果，我想「花開花落間悟道」就是最佳的印證！

See
the Buddha
in a
Blossoming
Flower

花開見佛

以植物素材進行佛像押花創作，

我透過觀察諸佛菩薩的樣貌，

及平日多方觀察各種植物的特性及形態，

靜心思惟如何以押花做出佛菩薩的莊嚴與神聖，

然後進行構圖布局及選材，

將一片片花瓣、葉材安置於最理想的位置。

押花猶如一門禪修課，創作前需靜心思考，

一片葉、一朵花瓣落於何處，才能呈現最美妙的畫面，

有時葉片背面的色澤與線條，

更具耐人尋味的驚奇！

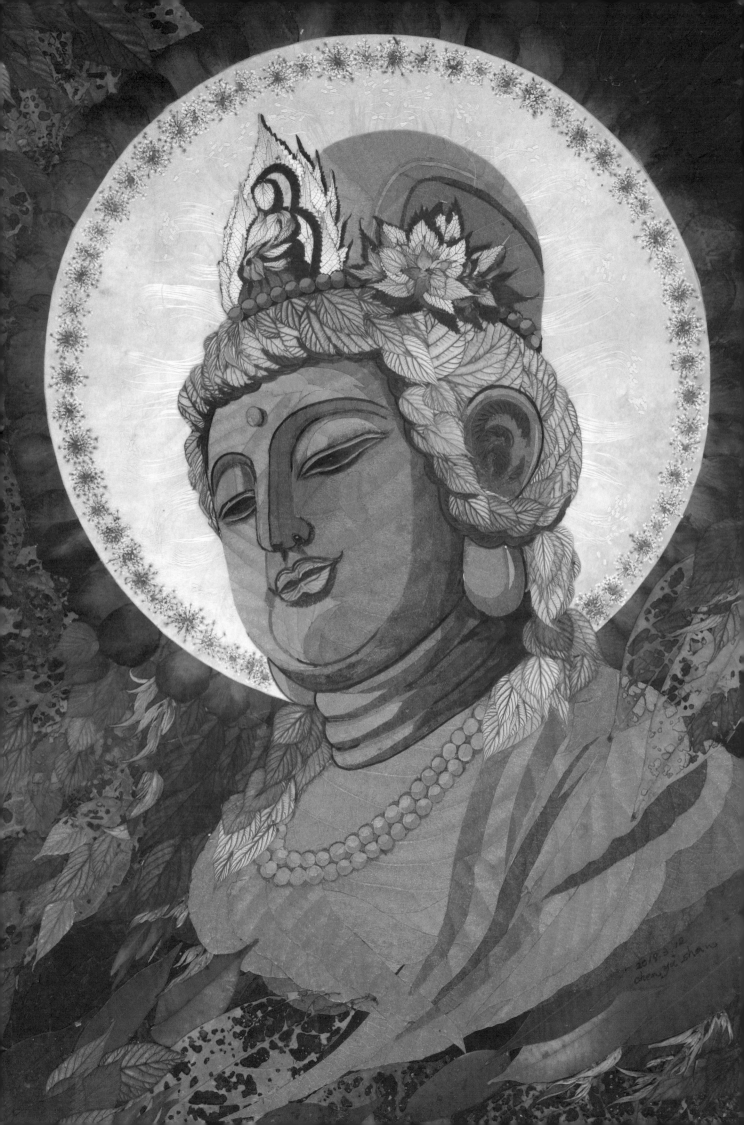

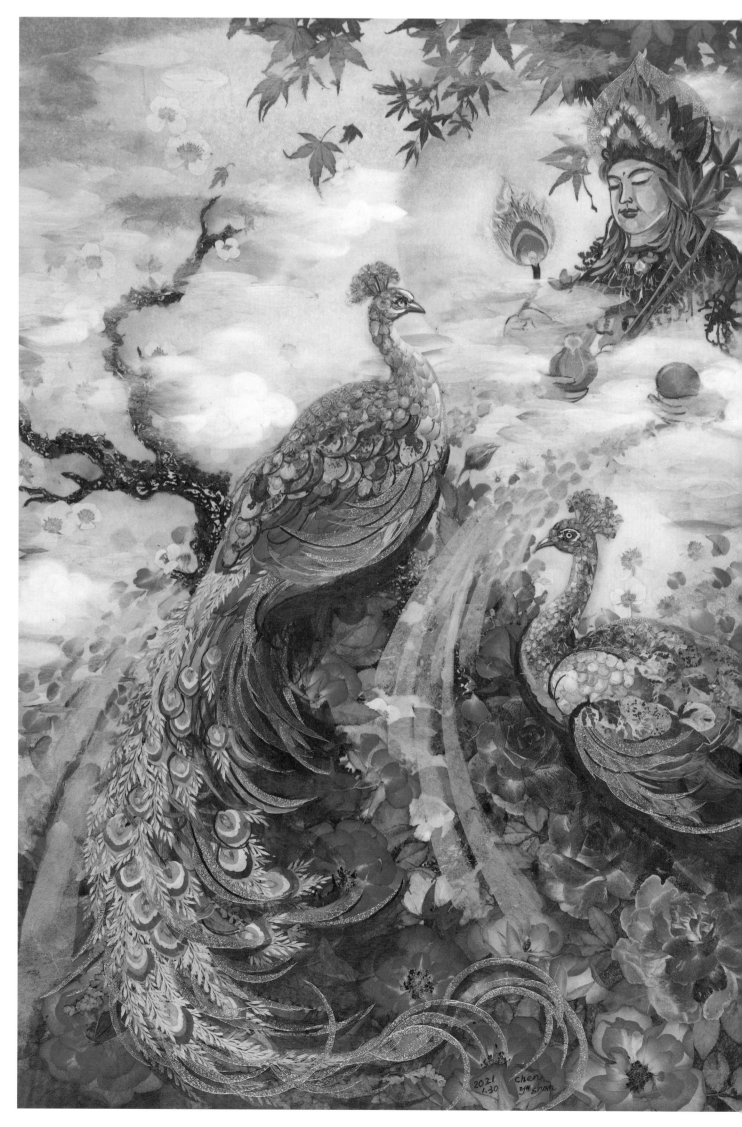

2021
1.30 chen
 yu shan

1

Mahamayuri

孔
雀
明
王

疫情尚未穩住，很多活動都停止了，我們除了誦經祈福，能做些什麼？就在此刻，我想起孔雀明王！

我養了兩隻馬爾濟斯十一年了，圓圓與旺旺，五年前圓圓眼睛長了一顆珍珠瘤，看了三家寵物醫院都說要開刀去除，而圓圓的眼睛可能因此大小眼。無意間得知念誦〈孔雀明王咒〉會有幫助，因為據說孔雀明王可以幫忙將毒素吸掉，牠吃愈多毒，顏色愈美，因此我幫圓圓念誦一週後，牠眼睛的珍珠瘤漸漸變小，一個月後珍珠瘤竟不見了，說來有些神奇，總覺得孔雀明王咒有一種不可思議的力量……。

近幾個月圓圓眼睛下方又長了兩顆息肉，本以為牠老了，長息肉是正常的，所以沒看醫生，又念誦了〈孔雀明王咒〉，息肉竟然漸漸變小了！佛法不可思議的力量，總會在我身旁出現，這也是我創作此幅的動機。孔雀明王有四隻手臂，一隻手持蓮花表示敬愛；一隻手持吉祥果表示增益；一隻手持聚緣果表示調伏；一隻手持孔雀羽毛表示息災。

FLOWERS

棉
花
樹

Cotton
tree

Gossypium

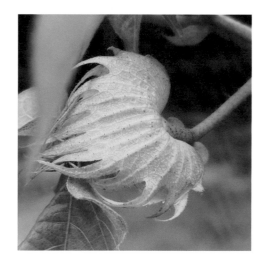

腐蝕葉

Corroded leaves

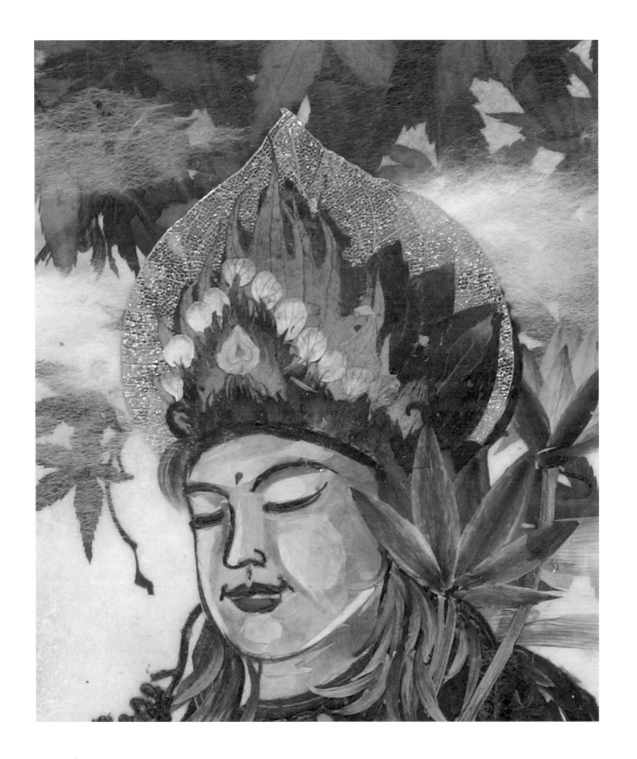

Mahamayuri

棉花花托猶如火焰的樣貌，
孔雀明王的王冠素材來自棉
花的花托。王冠上方的網狀
素材是腐蝕葉。

WORK *1*

NAME 孔雀明王

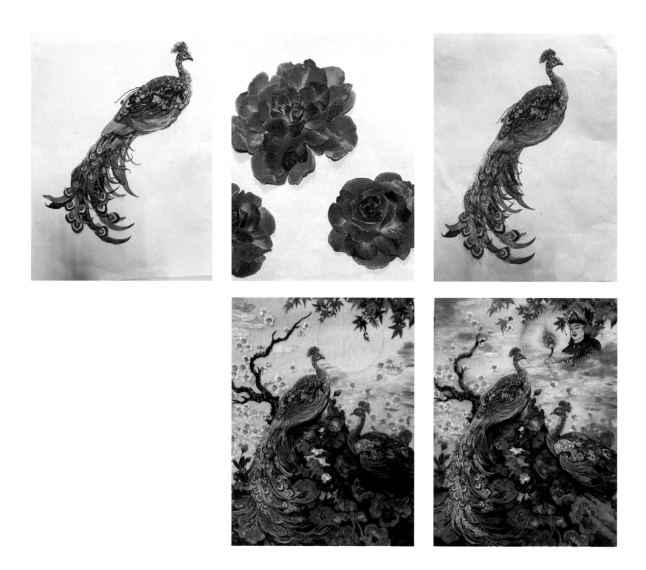

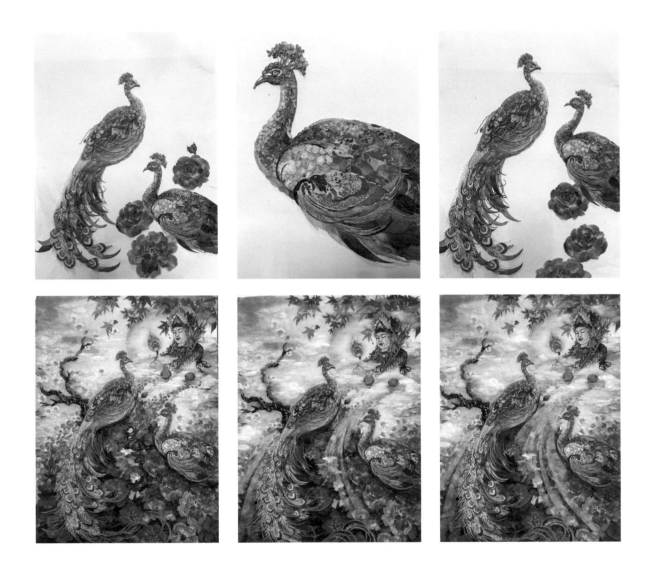

2012

自信之美

2013 榮獲韓國
第七回
世界押花工藝競賽
★★★
特選

黑暗森林，出現一對穿著彩衣孔雀，以山漆
莖、夕霧、蘭花、繡球、帝王花、雞冠花葉，
呈現出彩衣的亮麗感，更顯出孔雀的自信之
美。紫藤樹亦不甘示弱地開滿花朵，與其爭
豔！這是森林裡難得一幅亮眼精彩的畫面！
山漆莖葉片染成藍色系，用於孔雀身上。夕
霧用於孔雀羽毛。孔雀的雙腳，採用蘭花自
然的斑點，不用過度的妝點，其斑紋形成雙
腳的陰暗面與立體感，我又生起發覺植物美
感的喜悅。

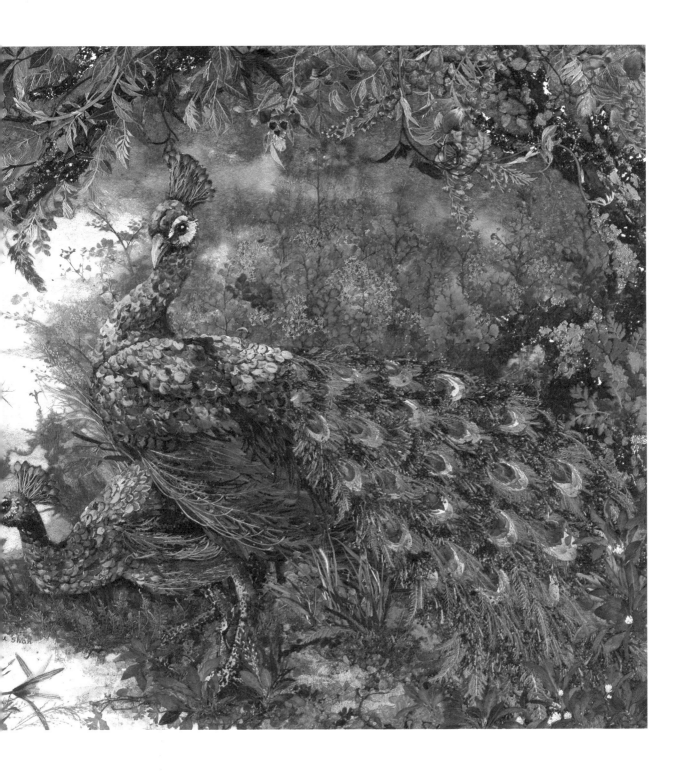

紫藤

Wisteria sinensis

蘭花

Orchidaceae

山漆莖

Glochidion lutescens

夕霧

Trachelium caeruleum

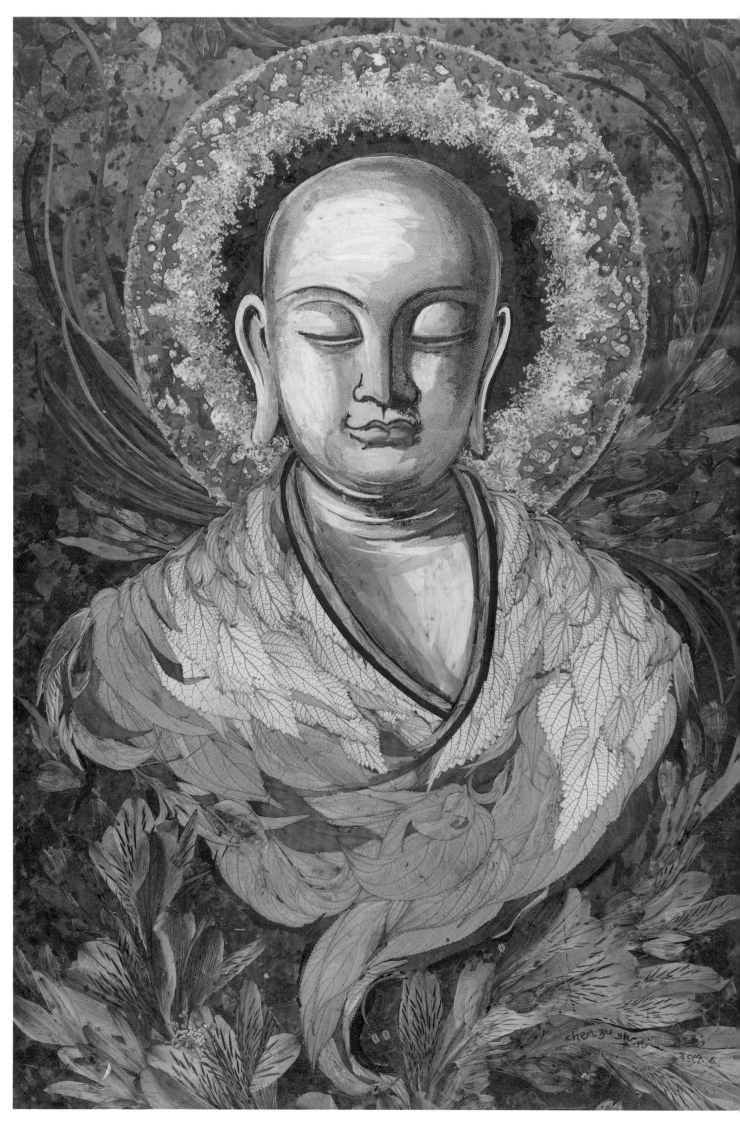

2

The
Venerable
Ananda

信
願
行

這幅〈信願行〉很多人都以為我做的是地藏王菩薩，其實是阿難尊者。

阿難，又稱阿難陀，迦毘羅衛人，梵語「阿難」，譯曰「喜慶」「歡喜」又云「無染」。

阿難尊者天生容貌端正，面如滿月，眼如青蓮花，其身光淨如明鏡，生於佛成道日！

阿難尊者於護持他人中修行中，開闊自己的格局，無形中也成就了自己菩薩的道業。護持他人不計較自己的得失，「心量多大，福報就有多大」，不但能利益眾生，也利益自己，是值得我們學習的典範。

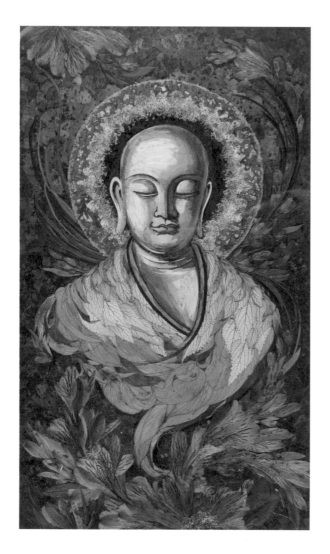 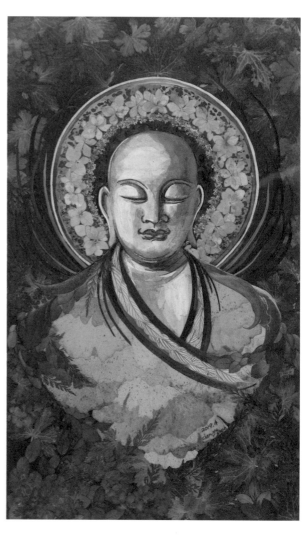

此幅是運用水仙百合、苧麻葉、蟲咬葉、蝶豆花、蕾絲花、欖仁葉、雞屎藤等素材。

此幅阿難的袈裟是以銀杏葉拼貼完成，光環是以繡球花拼貼。

The
Venerable
Ananda

WORK *2*

NAME 信 願 行

欖仁葉

Indian almond

Terminalia catappa

銀杏葉
Ginkgo biloba

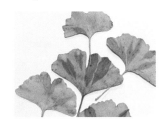

水仙百合
Lilium

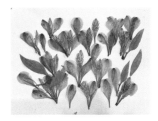

繡球花
Hydrangea macrophylla

蝶豆花
Clitoria ternatea

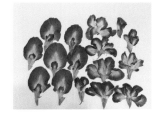

蕾絲花
Orlaya grandiflora

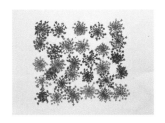

蟲咬葉
Bitten leaf

WORK *2*

NAME 信 願 行

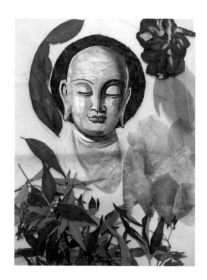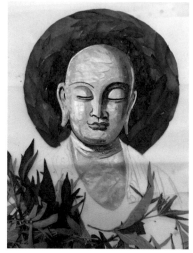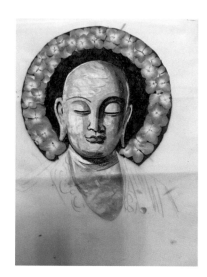

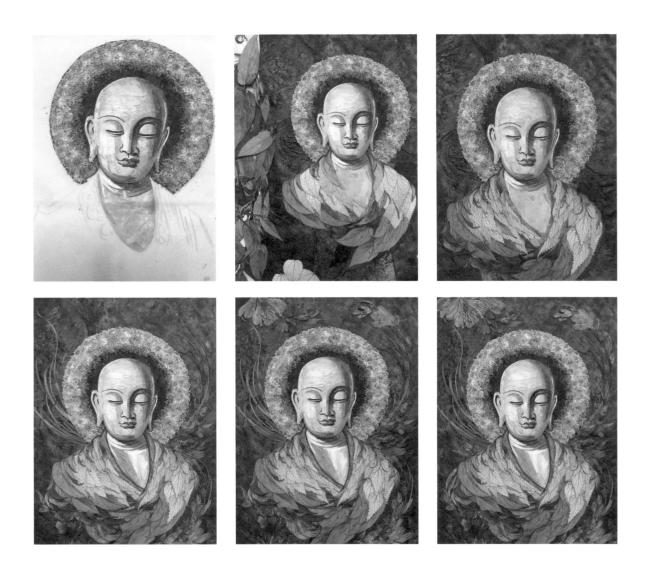

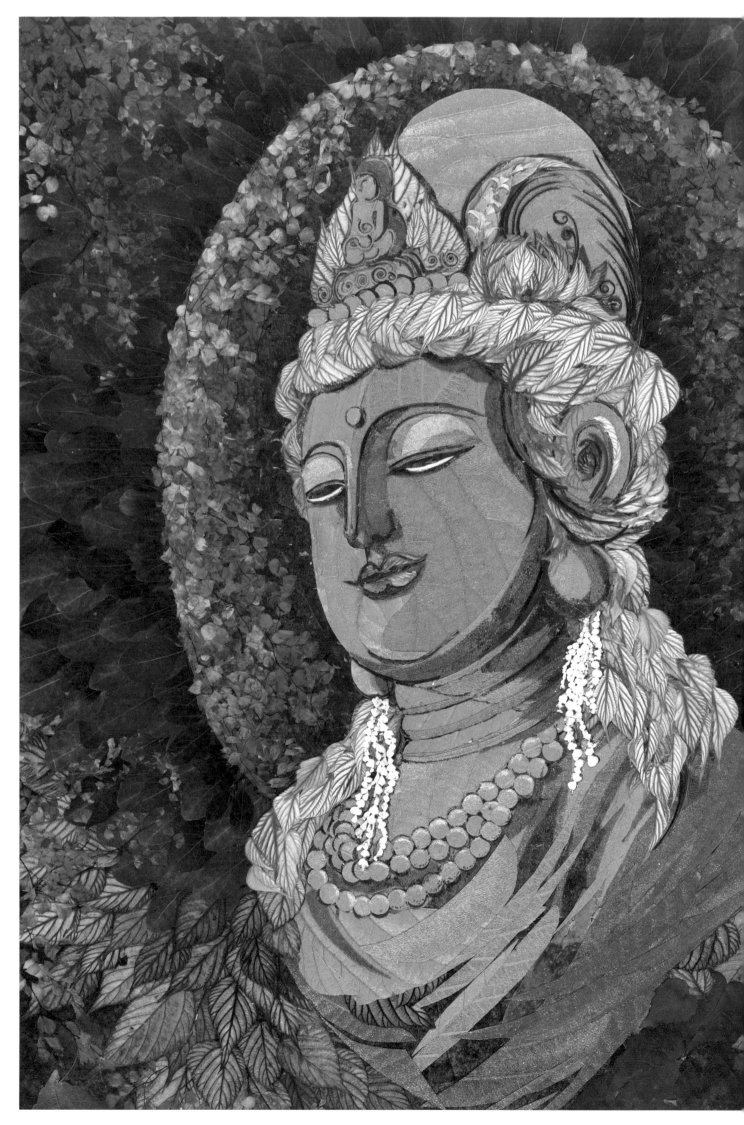

3

Seeing
sentient beings
with
compassionate
eyes

慈
眼
視
眾
生

〈慈眼視眾生〉是我在完成八項成道作品之
後，運用另一種花材表現佛像的技巧呈現。
完成後與幾位至親好友分享，希望他們給予
一些建議。其中，每天不間斷念誦《金剛經》
的表妹婿，很喜歡此幅作品，希望我能送他
一張原寸照片，他想放在書桌前，誦經時有
菩薩加持。我當然樂於與他結緣，於是當下
就答應了。能做出一幅令人感動的佛像是菩
薩給我的力量與指引，既歡喜又感恩。

FLOWERS

銀葛葉

Kuzuha

整體用色單純不華麗，
莊嚴肅穆，
菩薩的眼神有一種慈悲，
令人動容！

銀葛葉正面是黃綠色，背面發亮有紋路，
為了呈現佛像木紋的質感，大片銀葛葉
壓乾後，塗上金色顏料，布局於佛像臉
部；至於頭髮是用銀葛葉細小嫩葉其背
面自然的亮度與細紋，不上任何顏色，
原貌呈現，一片一片組合成頭髮與髮髻
的立體感。

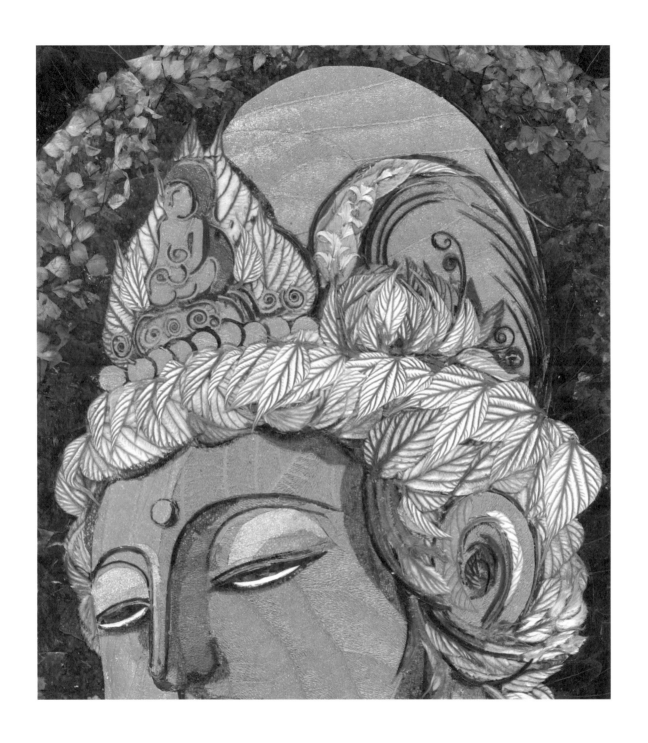

Seeing
sentient beings
with
compassionate
eyes

（染色）鐵線蕨
Adiantum capillus-veneris.

See the Buddha in a Blossoming Flower

2021 年 5、6 月間阿姨癌症末期，臨終前兩天兩夜不敢闔眼，顯露驚恐的表情，表妹全家不知如何是好，我建議他們放佛經給阿姨聽，並將一張佛像擺放在阿姨面前，能讓阿姨無有恐怖遠離一切顛倒夢想，子女在旁陪伴念佛，但他們家找不到任何佛像，只有我送他們的這張〈慈眼視眾生〉。聽他們說阿姨已經兩晚沒闔眼了，早上十點多見到此張佛像，阿姨終於闔上雙眼，慢慢入睡。到了中午十二點多，發現阿姨已經離世了⋯⋯。

我萬萬沒想到「慈眼視眾生」菩薩已經接引阿姨前往西方淨土，也許這是個過程⋯⋯我的一張押花佛像圖在當下竟能發揮作用，令我感動不已。

2011 年 11 月在佛光山基隆極樂寺展出時，我在導覽時分享了這一段，義工們默默紅了眼眶⋯⋯。

Seeing
sentient beings
with
compassionate
eyes

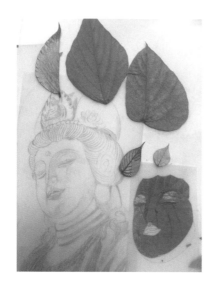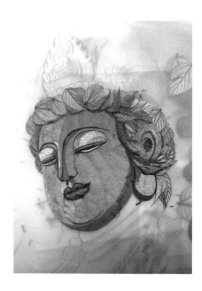

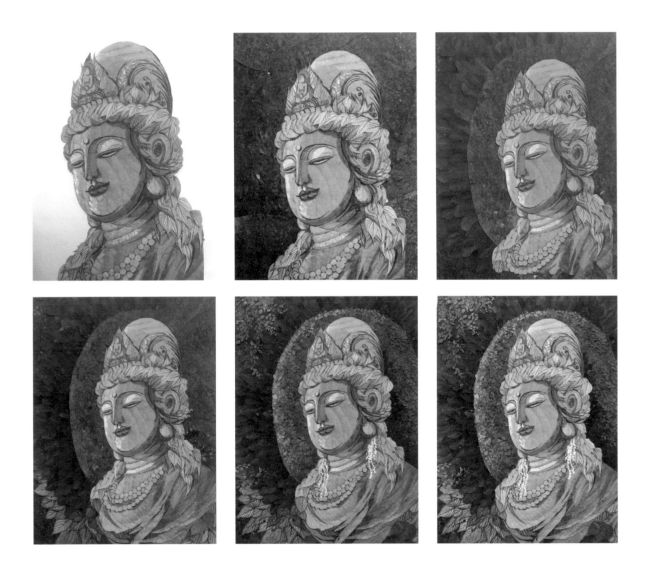

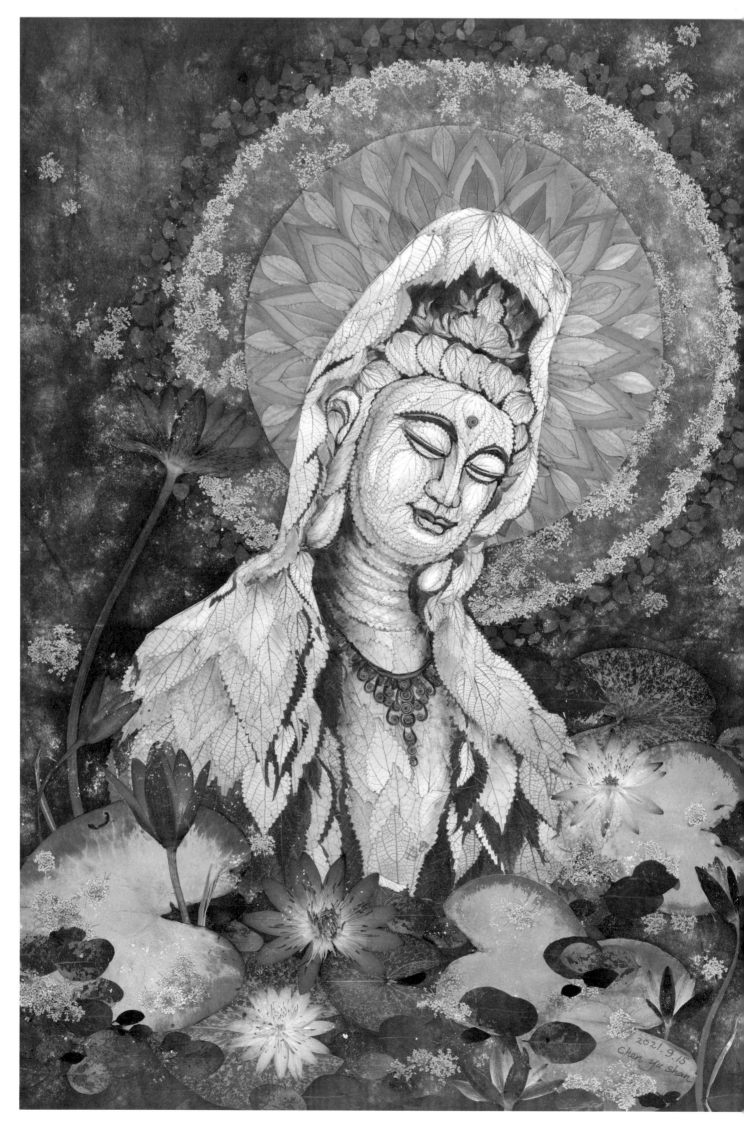

4

Avalokitesvara Bodhisattva

菩薩清涼月

嘗試用單一種植物表現佛像。

以押花方式完成佛像是一項挑戰，心裡常出
現多種思惟方向，告訴自己如果能以單一種
植物表現佛像，可以省下尋找多種花材的時
間與瑣碎的細節，由此動機，我選擇苧麻葉
單一素材打造〈菩薩清涼月〉菩薩法像。

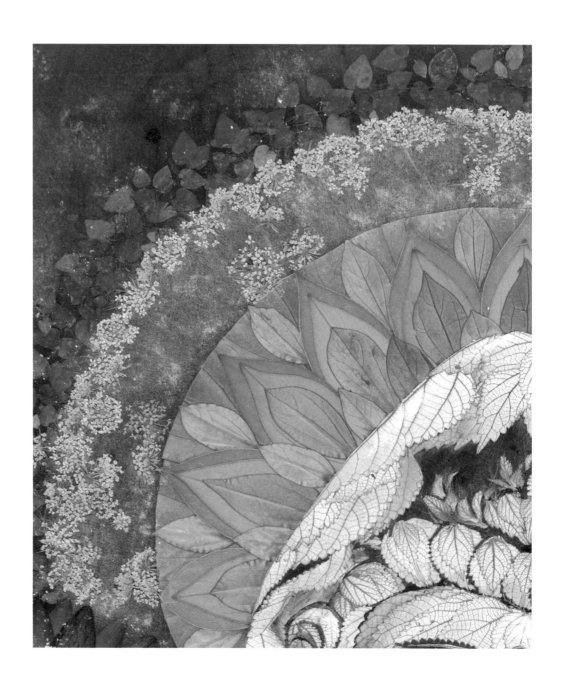

菩薩後方光環採用薜荔及佛光葉自然的亮度，為了蒐集大小不同的佛光葉，特地去花市買一株佛光樹種在陽台上。

一段時間長出嫩芽至所需的大小，便剪下壓乾。經幾個月，才能有足夠的量完成此幅，佛光葉自然金色系光澤，是其他植物所沒有的。

我讚歎造物者的神奇力量，使大自然有多樣化的植物，也為我在押花的佛像創作帶來豐富的靈感和體驗！

WORK *4*

NAME 菩薩清涼月

苧麻葉

蕾絲花
Orlaya grandiflora

薜荔
Ficus pumila Linn.

Ramie

Boehmeria nivea (L.) Gaudich.

苧麻葉屬於多年生直立攀緣灌木，葉片邊緣鋸齒狀，正面綠色，背面白色有茸毛，其白色隨著生長的地方與季節變化有深淺不同。我運用苧麻葉正反的堆疊創作過大象、佛像、菩薩，在多次嘗試中愈來愈有心得，我喜歡蒐集其苧麻葉的嫩芽、大小葉片，在拼貼中找到它的特性，原先以為葉片的鋸齒狀，會減少菩薩臉龐的柔和感，但經過慢慢摸索，保留了鋸齒，亦能完成菩薩的慈悲法像，此幅僅以一種葉材完成菩薩的創作，不勾勒任何線條。整體上，僅有瓔珞選擇其他植物。

WORK *4*

NAME 菩 薩 清 涼 月

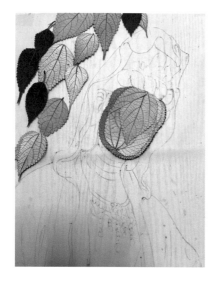 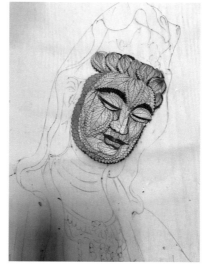 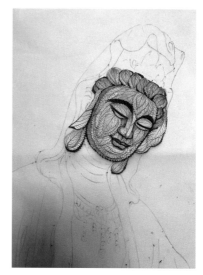

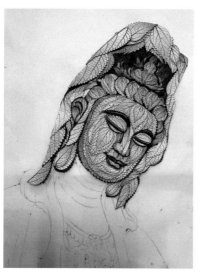 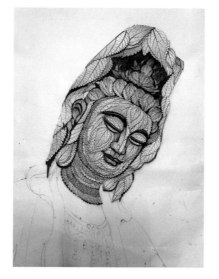 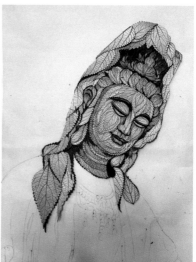

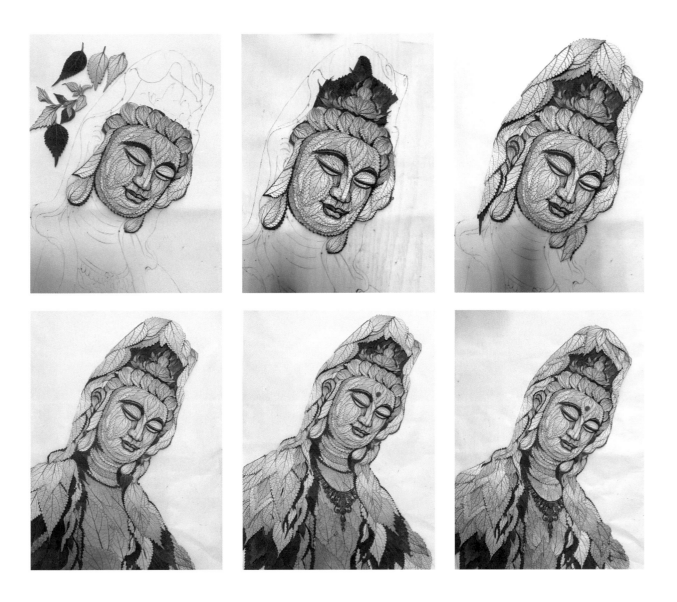

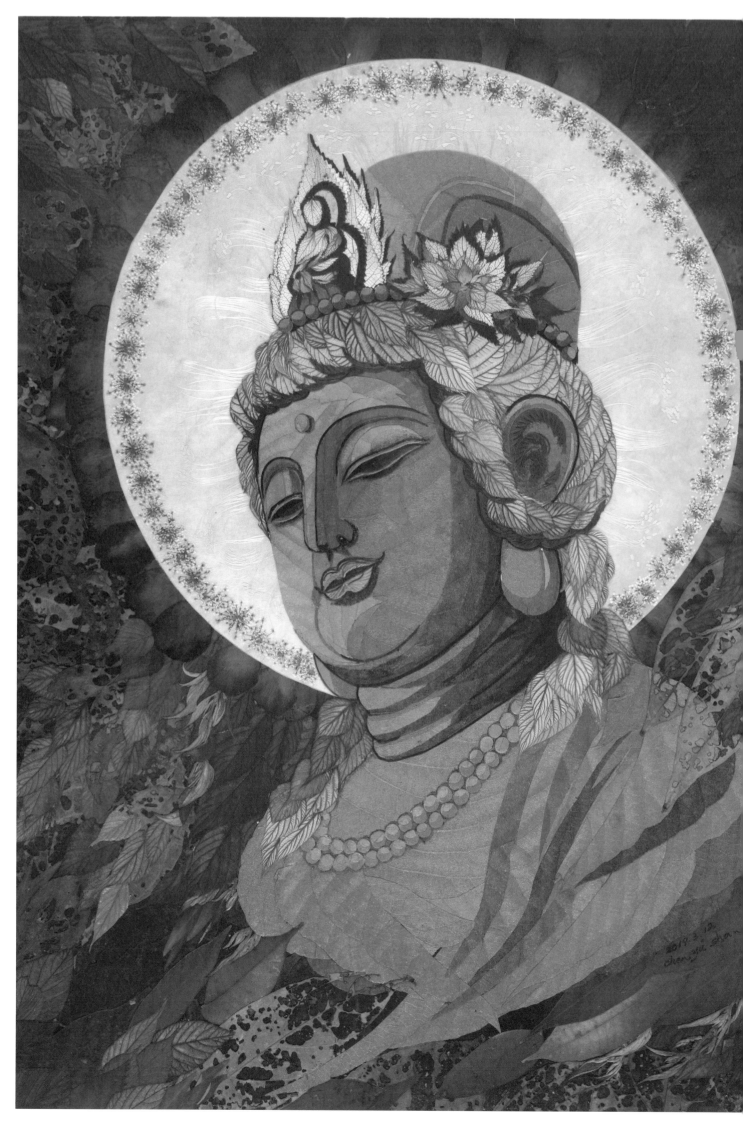

5

Loving Kindness, Compassion, Joy, and Equanimity

慈悲喜捨

星雲大師云：佛是分身千百億，化身
千百億，所謂「菩薩清涼月，常遊畢竟
空，眾生心垢淨，菩提月現前」，就像
天上的月亮，無論是江海、河水，只要
有水的地方，就可以映現出月亮來。

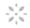

WORK *5*

NAME 慈 悲 喜 捨

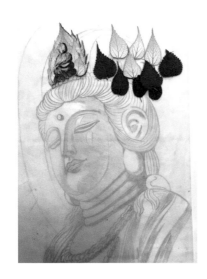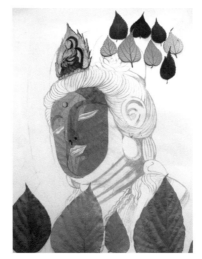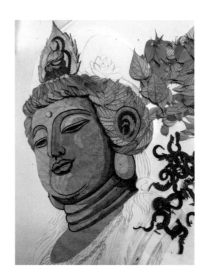

佛菩薩化身千百億，每個人都應該效法學習菩薩的精
神，2018 年創作〈慈眼視眾生〉之後，一直對這幅作
品有股莫名的感動，菩薩的慈心、悲心、無畏無懼為
眾生付出的心，值得我們學習之處太多了。

我小時候因家庭環境困苦，嘗過不少人間冷暖，及至
成長體會深了，以「施比受更有福」做為自己勵志的
目標，在有能力之餘，希望能多多助人，廣結善緣！

接續〈慈眼視眾生〉創作中所得所感，2019 年再著手
進行一幅菩薩莊嚴樣貌〈慈悲喜捨〉，菩提月現前，
環繞菩薩莊嚴法相，更祈望月光、毫光普照大地，照
耀每個沉靜的心靈！

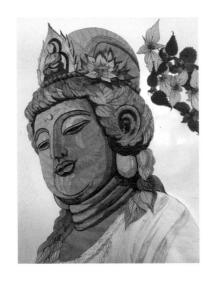
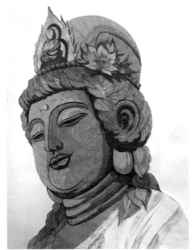
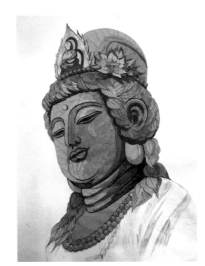

花材

銀葛葉
Kuzuha

苧麻葉
Boehmeria nivea (L.) Gaudich.

紅色茶花
Camellia japonica

蟲咬葉
Bitten leaf

聖誕紅
Euphorbia pulcherrima Willd. ex Klotzsch

蕾絲花
Orlaya grandiflora

曇花蕊
Epiphyllum oxypetalum

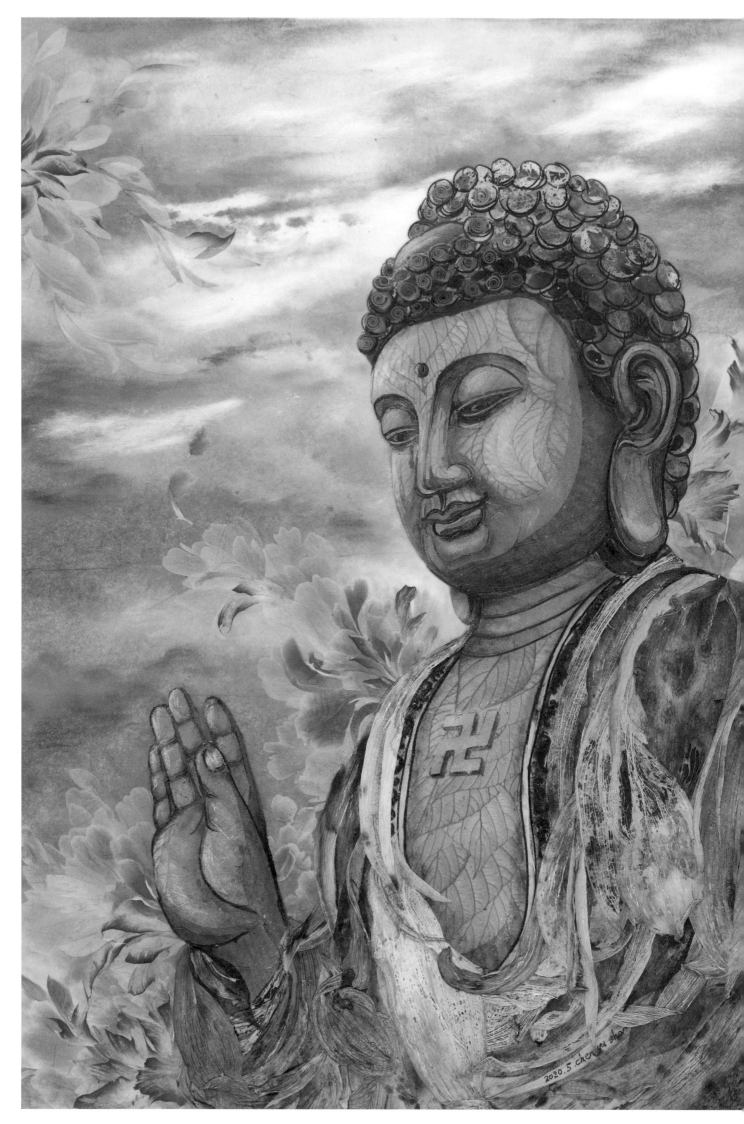

6
Praising the
Buddha

禮
讚
如
來

花開花落自有時，創造生命的價值，
這是我想要做的事。

因為拾起這兩片掉落的蘭花葉，而引起我創
作〈禮讚如來〉的動機。兩片掉落的蘭花葉
經由日曬雨淋，漸漸褪去葉綠素，變白了，
即漸漸腐化，但它們的殘缺在我眼中是完美
的，因此請親朋好友幫忙蒐集掉落的蘭花
葉，愈是破舊有時愈是可貴，因而造就了〈禮
讚如來〉身上的袈裟。

WORK *6*

NAME 禮 讚 如 來

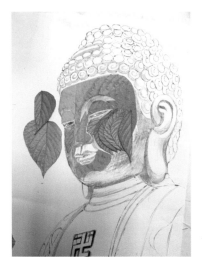 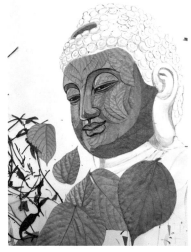 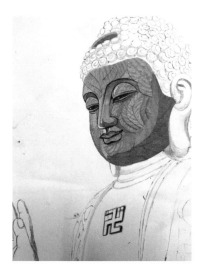

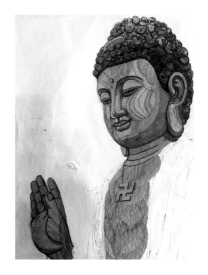 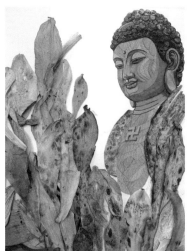 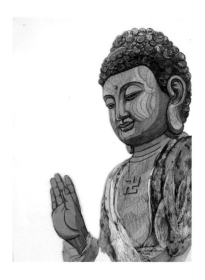

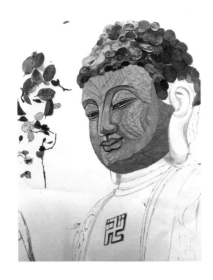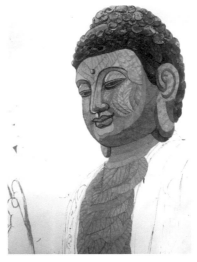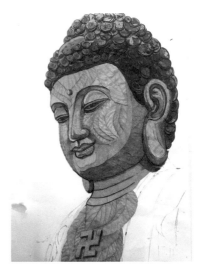

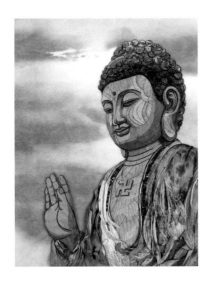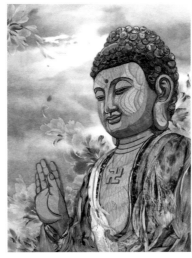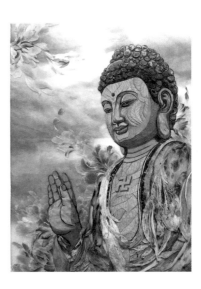

Art
creation
works
experience

創作軌跡

花材隨著季節、地域有所不同，

創作者可靈巧地自由運用，

為植物的特性與花之妙相留下永恆，

延續它們的價值。

生命的過程中，

留不住歲月的流逝，留不住容顏的改變，

但智慧是可以增加的，

我想作品的軌跡足以道出一切。

押花是蒐集大自然中的植物，

由於新鮮植物顏色較亮麗，

乾燥的花材須經過處理才能表現美感。

整個過程需五至七天。

乾燥後取出，先構圖再進行拼貼。

做出一幅有生命力的精細作品，

通常需花費二、三個月的時間。

起初以為細膩精緻的作品最可以感動人心，

記得在製作〈自信之美〉孔雀押花時，

用心尋找不同的花材植物，

以五十種以上的花材完成了〈自信之美〉，

而作品中的「孔雀」也很爭氣，

在多場展出中擔任主題海報角色；

但隨著年齡增長，眼力、體力不如從前，

心想若能以單純幾樣花材創作，又能達到目的，

不也是一種進步！

2014

永恆之美

曇花輕薄柔美，在夜晚盛開，
線條優美，婀娜多姿，捕捉
它短暫地綻放，只為留下永
恆之美！

花材

曇花	薜荔	聖誕初雪
Epiphyllum oxypetalum	Ficus pumila Linn.	Euphorbia leucocephal

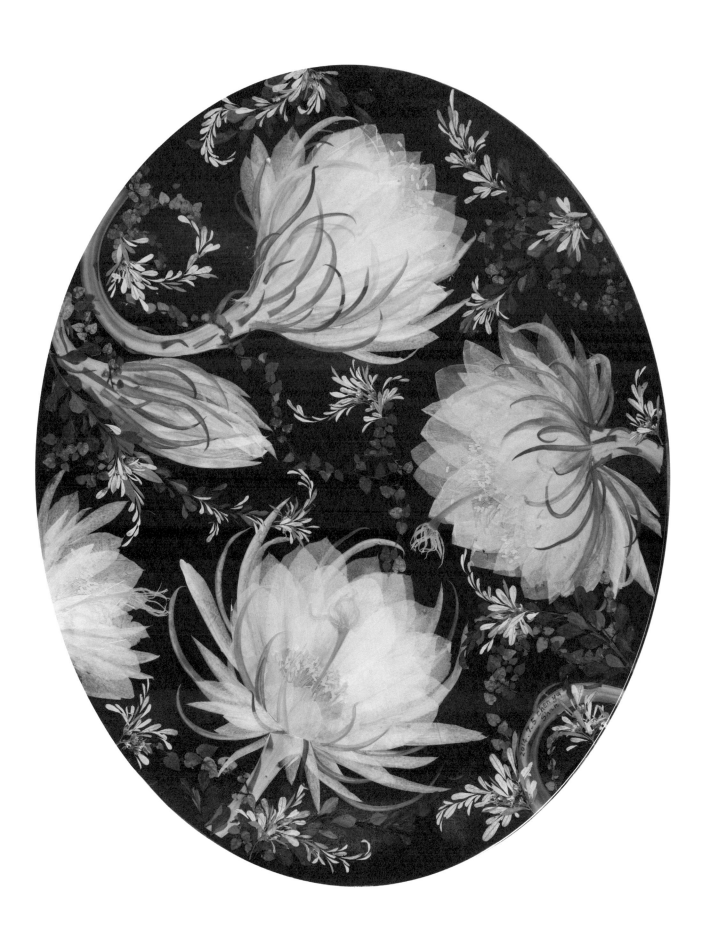

2014

月 下 美 人

火龍果花似曇花般的花形，比曇花
瓣略為厚實，花瓣色澤較偏米黃，
一樣是在夜裡盛開，花托線條較粗
大，少了曇花柔美飄逸的樣貌，它
亦是月下美人！

花材

火龍果花	火龍果皮	紫藤
Hylocereus undatus (Haw.) Britt.	Hylocereus undatus (Haw.) Britt.	Wisteria sinensis

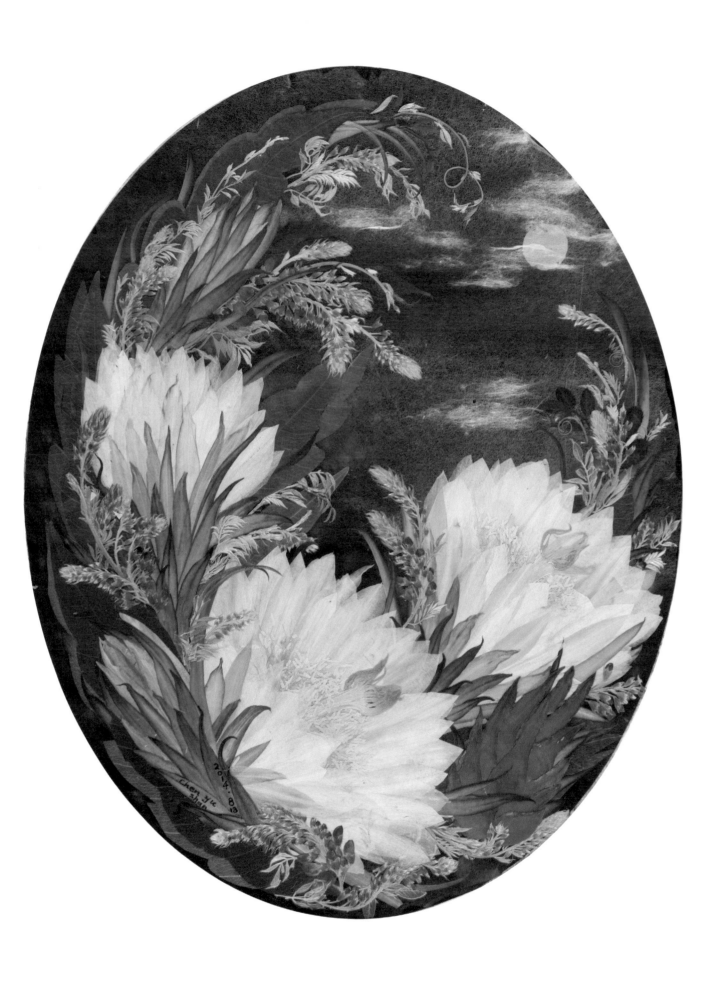

2014

花好月圓

多年的押花經驗，牡丹花一直是我拿手好花，我喜歡落落大方的牡丹，又帶有一些嬌羞，粉嫩的色澤，總是為押花作品加分許多，坊間常看到單色的，雙色的較少，有一年恰巧買到雙色牡丹，為了捕捉它美麗的容顏，因而創作〈花好月圓〉！

花材

雙色牡丹	紅波斯葉	扶桑葉	藍色勿忘我
Paeonia suffruticosa Andr.	Strobilanthes dyerianus	Hibiscus rosa-sinensis	Myosotissylvatica

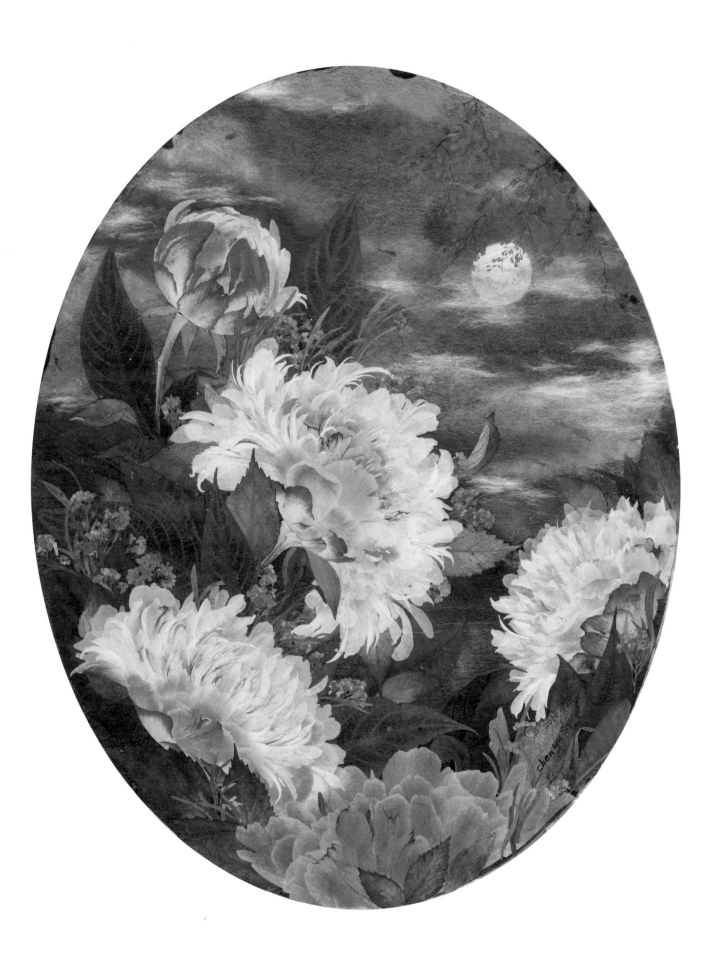

出水芙蓉

〈出水芙蓉〉以荷花為主題，簡單的花材，只為呈現它豐碩飽滿的花形，重辦的荷花層層堆疊，花蕊兩旁有些不規則的小花瓣，為了不破壞完美的花形，我請小花瓣飄到花朵外圍，以不規則的花瓣布局於周邊，那飄逸動人的線條，圍繞於花朵周邊，以深色寶藍色絨紙襯托，加上雕花歐式橢圓框，散發一種古典氣息。押花創作之美，總是悄悄在夜深人靜時浮現眼前！

花材

荷花	線菊	鐵線蕨
Nelumbo nucifera Gaertn.	Dendranthema morifolium	Adiantum capillus-veneris.

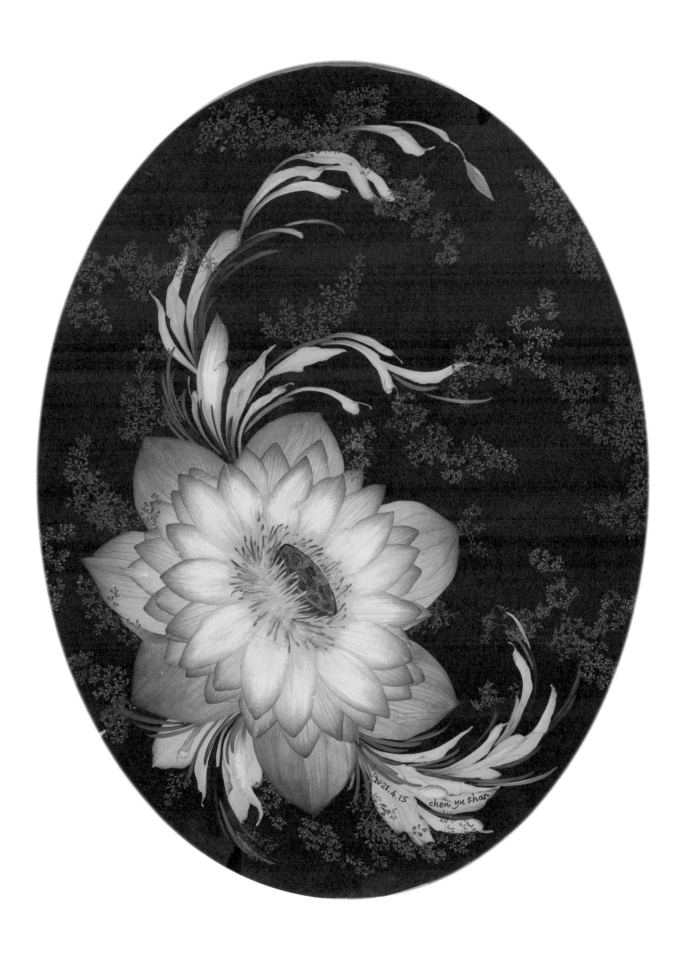

妊紫嫣紅

疫情期間一切停擺，除了在家誦經修持，好不容易讓自己有喘息的時間，對我而言這是放鬆時刻。取出之前壓乾的劍蘭，當時覺得它綻放時的花形優美、顏色鮮紅卻不落俗套，將它乾燥保存。此刻隨手捻來，為它找個安身之處，讓它成為〈妊紫嫣紅〉的最佳女主角。

劍蘭，葉形如劍，花形色澤似蘭，常用來驅邪避疫，又名唐菖蒲；亦用於祭祀祈福，有「福蘭」之稱。由於劍蘭葉生硬，無法表達我想要的線條，千挑百選後以迷迭香彎曲的葉材做為搭配它的配角，順利完成〈妊紫嫣紅〉。

花材

劍蘭	迷迭香	花旗木花心	蕾絲花	長苔草
Gladiolushybridus	Rosmarinus officinalis Linn.	Cassia barkeriana Linn.	Orlaya grandiflora	Carex hattoriana

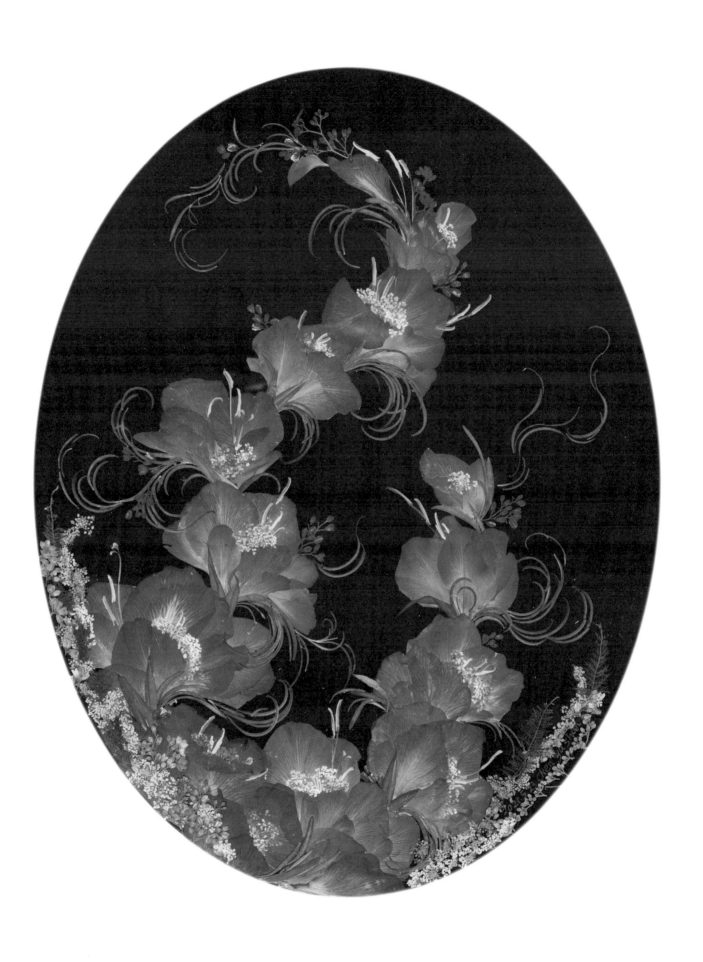

2009

晨曦

晨曦穿透了老舊的建築物，古老的拱門雖已殘破不堪，卻訴說著歲月留下的痕跡，這是我喜歡的意境。建築物的左門以薄木片為素材，右門以香蕉樹幹剝掉最光亮外皮的第二層自然古樸紋路表現。兩片門採用不同材質，主要在表現門的正面與背面，以及受光的色澤變化。一般人通常會使用同一種植物素材加上色澤變化，而我希望廣泛運用各種植物的特性呈現作品！

當晨光乍現喚醒早起的火雞，正準備出門了。五〇年代在鄉下可以看到火雞，隨著時間的流逝，這景象早已不在了。我試圖以植物的厚薄與色澤，呈現磚牆前後的差異，背後的磚牆選擇兩種植物，近處磚牆是烏臼葉，遠處磚牆是百合花瓣。在光影的處理與選材上，也花很多時間去推敲，並使用較細膩的手法完成，整體感覺有古樸的風格，也有溫馨的氛圍。

〈晨曦〉是在 2009 年花四個月的時間完成的；於 2010 年韓國求理郡農業單位舉辦的國際押花競賽，得到國際組的「大賞」冠軍，當時押花啟蒙老師王玉鳴老師陪同幾位得獎學生們一起去領獎，農業單位的課長見到我，他說這次有五位評審一致將第一名的票投給我。這對我是一份肯定！

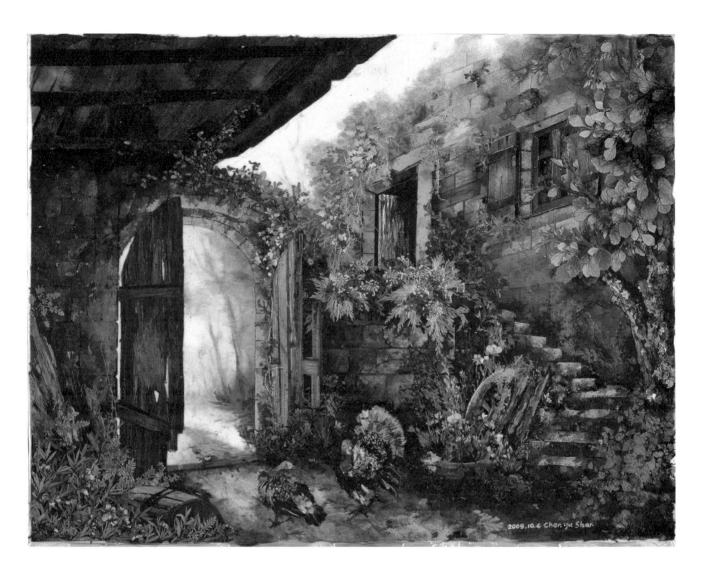

花材

朝霧草 Artemisia schmidtianai	波葉麻黃 Ephedra	地衣 foliaceous lichens	苔草 Carex liparocarpos Gaudin	唐松草 Thalictrum aquilegiifolium var. sibiricum
百合花 Lilium	睡蓮 Nymphaea tetragona	康乃馨 Dianthus caryophyllus	粉萼鼠尾草 Salvia farinacea	梅花草 Parnassia Linn.
龍靈芝 Ganoderma Lucidum Karst	白千層 Melaleuca leucadendra Linn.	香蕉枝幹 banana branch	木片 Wood chips	新西蘭葉 Phormium tenax
松紅梅 Leptospermum scoparium	茶樹葉 Camellia sinensis	藍星花 Evolvulus nuttallianus	蕾絲花 Orlaya grandiflora	烏臼葉 Sapium sebiferum
小菊花 Chrysanthemum cv.	紅乳草 Euphorbia thymifolia Linn.	波斯頓草 Nephrolepis exaltata Bostoniensis	迷你薜荔 Ficus pumila Linn.	青蒿葉 Artemisia carvifolia
腐蝕葉 Corroded leaves				

還有一些不知名的小花小草，由於它在不明顯處，所佔的位置不多也不明顯，所以無法一一道出，整幅花材細細算過，將近五十種！

2010年榮獲
韓國第四屆
世界押花工藝競賽
★★★
第三名

2008

花意盎然

有「百花之王」美稱的牡丹，無論是單獨的畫面佇立，或是
與其他花卉搭配，牡丹高貴典雅的氣質依舊。〈花意盎然〉
中以紫色縷斗花、黃色太陽花及各色小花，搭配主花牡丹，
呈現主花的高貴典雅。以新西蘭葉創作花瓶，作品整體自
然而然，有濃厚的古典氣息！

花材	牡丹	飛燕草	櫻花	縷斗花	水晶花
	Paeonia suffruticosa Andr.	Delphinium ajacis	Prunus subg. Cerasus sp.	Aquilegia viridiflora	Mesembryanthemum crystallinum
	鐵線蕨	珊瑚藤	太陽花	蘭花	新西蘭葉
	Adiantum capillus-veneris.	Antigonon leptopus	Portulaca grandiflora	Orchidaceae	Phormium tenax

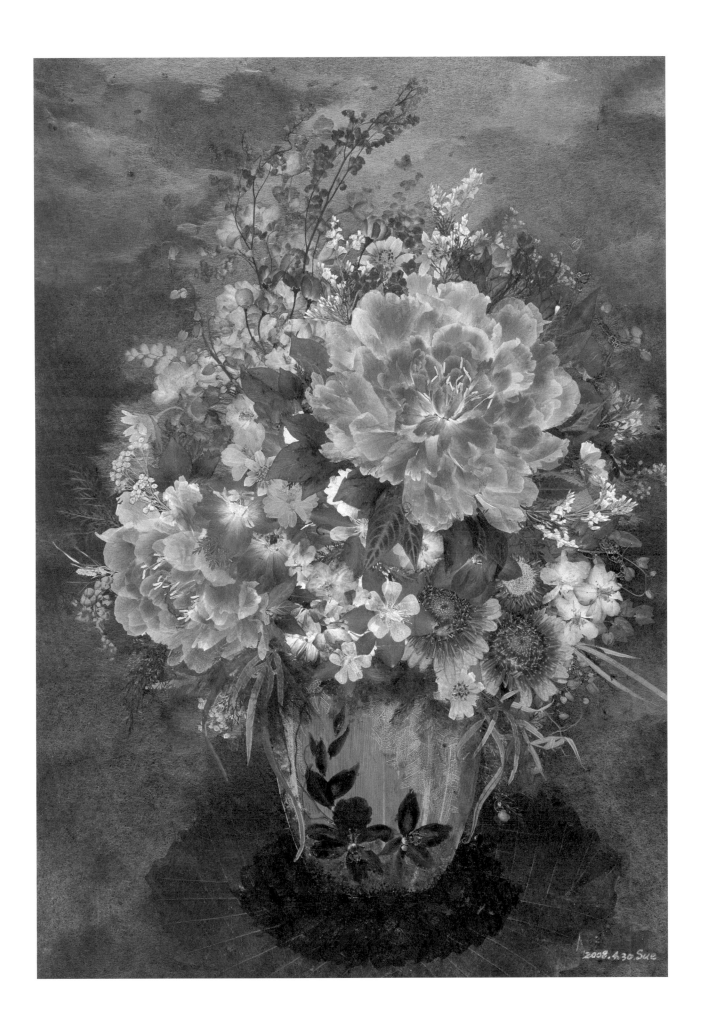

153

2011

流動的熔岩

擺脫過去細膩手法，以牡丹自然的漸層色表現雲朵柔美意境，以紫睡蓮襯托出牡丹的層次感，滾邊萵苣自然捲曲與色階，是扮演岩石的最佳角色。橘色、黃色波斯菊鮮豔欲滴，是熔岩中的最佳女主角，形成流動熔岩與天空的強烈對比。

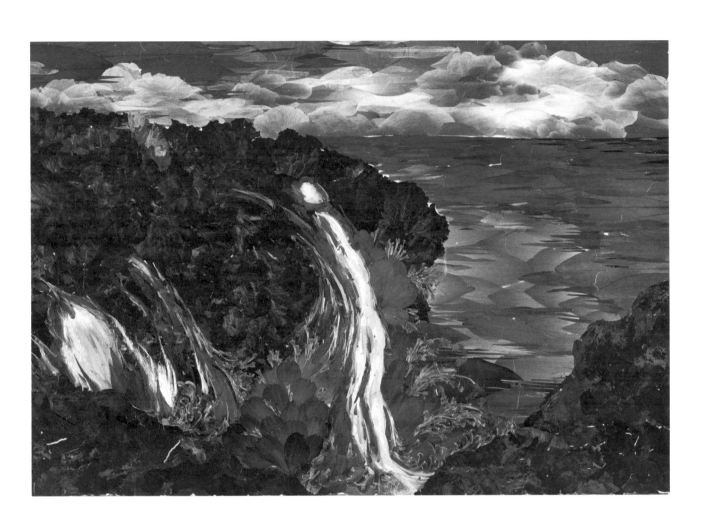

花材

牡丹	睡蓮	波斯菊	唐棉	紫色萵苣	菱角皮
Paeonia suffruticosa Andr.	Nymphaea tetragona	Coreopsis tinctoria Nutt.	Asclepias fruticosa Linn.	Lactuca sativa	water chestnut

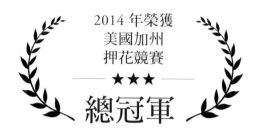

2013

抽象花卉

一幅〈抽象花卉〉的表現方法，我選擇線條俐落流暢和顏色強烈對比的花材，運用掉落花瓣點綴畫面，表現瀟灑浪漫技法，以破格方式突破押花創作的工整性，使畫面更加生動自然。

花材

白菊	飛燕草	波斯菊	玉葉金花
Dendranthema morifolium	Delphinium ajacis	Coreopsis tinctoria Nutt.	Mussaenda Pubescens Ait.f.
扶桑	菱角皮	太陽花	射干菖蒲
Hibiscus rosa-sinensis	water chestnut	Portulaca grandiflora	Crocosmia x crocosmiiflora

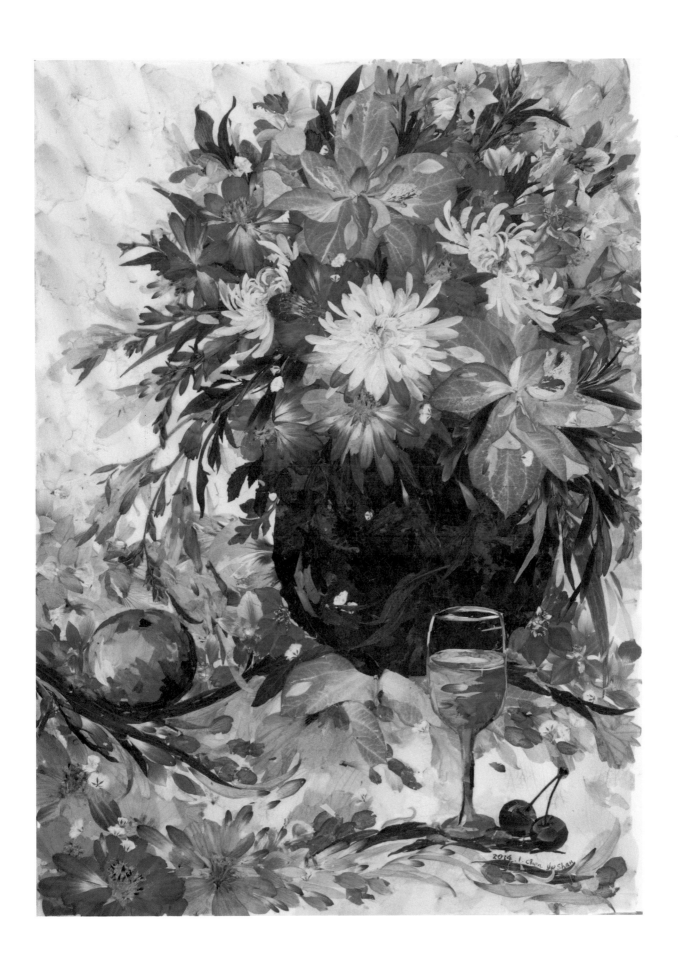

我全心投入押花領域裡，靈感來時經常做到忘我
的境界，這份對藝術的熱愛，唯有投入者才懂。
我珍愛每一幅作品猶如自己孩子般，甚至捨不得
割愛。這兩幅雖已被收藏，卻也是我生命軌跡，
因此將作品編入書中，永恆珍藏。

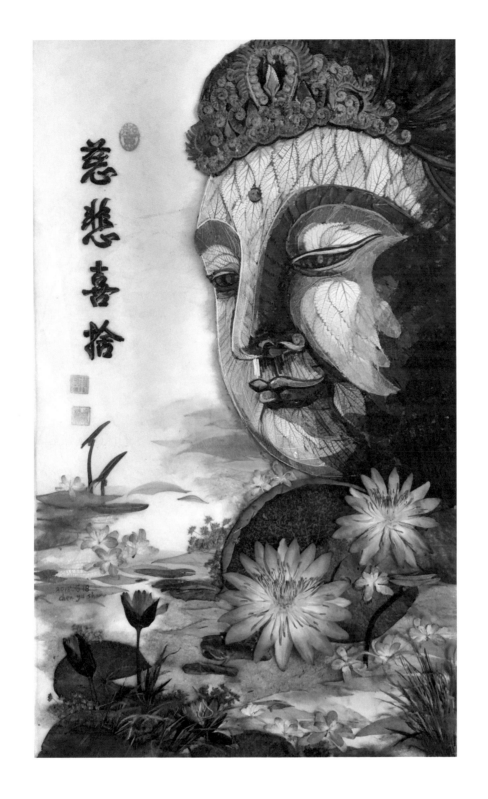

由於花材的取得，隨季節變化而有不同，每一幅押
花作品有其獨特性，創作的心情亦如此，我無法再
創作出兩幅一模一樣的作品，相信您們會懂的。

花語結緣

2007 年	台北市振興醫院天母押花工作坊聯展
2007 年	台北市溫泉發展協會溫泉季湯花戀押花聯展
2008 年	台北榮民總醫院天母押花工作坊聯展
2009 年	國立台灣圖書館雙和藝廊押花藝術聯展
2010 年	桃園陸軍專校拈花惹草押花藝術協會聯展
2010 年	台北市國父紀念館翠亨藝廊花草世界聯展
2010 年	台北市小巨蛋花博資訊站押花展個展
2010 年	台北市花博爭艷館 A2 級國際市內花卉參展
2010 年	台北市花卉博覽會展覽室聯展
2010 年	台北市花卉博覽會舒活樂參展
2010 年	佛光山三重禪淨中心陳毓姍押花個展
2011 年	佛光山三重禪淨中心陳毓姍師生聯展
2011 年	佛光緣美術館宜蘭蘭陽別院「百花賞」押花藝術聯展
2012 年	「花現台北、爭艷再現」宮燈押花設計聯展
2012 年	佛光山三重禪淨中心陳毓姍師生聯展
2013 年	台北市中山公民會館陳毓姍押花藝術展個展
2013 年	佛光山宜蘭蘭陽別院「花現蘭陽」押花藝術三人聯展
2013 年	新北市文化局板橋藝文中心陳毓姍押花藝術展個展
2014 年	台北市館前藝文走廊押花四人聯展
2016 年	佛光山寶藏館「花語禪心」陳毓姍押花藝術師生聯展
2017 年	佛光山佛光緣美術館總館「花開見佛」佛誕押花特展陳毓姍師生聯展
2018 年	佛光山香港佛光道場「花語禪心」陳毓姍押花藝術師生聯展
2018 年	馬來西亞佛光緣美術館東禪館「花語禪心」陳毓姍押花藝術師生聯展
2019 年	佛光山台北普門寺「禪花、茶話」陳毓姍押花藝術師生聯展
2019 年	新加坡佛光山「花語禪心」佛誕押花特展陳毓姍師生聯展
2019 年	佛光山新馬寺「花語禪心」陳毓姍押花藝術師生聯展
2019 年	佛光山永和學舍「花語禪心」陳毓姍押花藝術師生聯展
2020 年	佛光山高雄普賢寺「花語禪心」陳毓姍師生押花聯展
2020 年	佛光山基隆極樂寺宗門館「花語禪心」陳毓姍押花藝術師生聯展
2021 年	佛光山宜蘭蘭陽別院「佛道禪心」佛誕押花特展
2022 年	佛光山永和學舍「雀屏花開共來儀」陳毓姍押花藝術師生聯展
2022 年	佛光山彰化福山寺「禮讚諸佛」佛誕押花特展

拈花微笑 ·———·

2008 年	「樸實之美」榮獲日本第五回押花繪畫創造展競賽	特選
2010 年	「盛開的牡丹」榮獲英國押花協會押花競賽	第一名
2010 年	「晨曦」榮獲韓國第九屆國際押花創造競賽	第一名
2010 年	「絢麗」榮獲韓國第九屆國際押花創造競賽	入選
2010 年	「花意盎然」榮獲韓國第四屆世界押花工藝競賽	第三名
2011 年	「驚豔」榮獲韓國第十屆國際押花創造競賽	第二名
2011 年	「母愛」榮獲韓國第五回世界押花工藝競賽	入選
2011 年	「妝點美麗台北」榮獲商業處押花展示邀請賽	佳作
2011 年	「沉醉的維納斯」榮獲美國賓州費城押花競賽	推薦獎
2012 年	「流動的熔岩」榮獲美國賓州費城押花競賽	總冠軍
2012 年	「夏威夷大島」榮獲美國賓州費城押花競賽	第四名
2012 年	「暮光」榮獲韓國第十一屆國際押花創造競賽	特選
2012 年	「金門古厝」榮獲韓國第六回世界押花工藝競賽	第二名
2012 年	「靜物」榮獲韓國第六回世界押花工藝競賽	特選
2013 年	「海底世界」榮獲韓國第十二屆國際押花創造競賽	第二名
2013 年	「自信之美」榮獲韓國第七回世界押花工藝競賽	特選
2014 年	「抽象花卉」榮獲美國加州世界押花競賽	總冠軍
2014 年	「璀璨之夏」榮獲韓國第十三屆國際押花創造競賽	特選
2014 年	「春夏秋冬」榮獲韓國第十三屆國際押花創造競賽	第三名
2014 年	「春之頌」榮獲韓國第八回世界押花工藝競賽	特選
2014 年	「奔騰」榮獲韓國第八回世界押花工藝競賽	特選
2015 年	「午後時光」榮獲韓國第十四屆國際押花創造競賽	第三名
2015 年	「繽紛」榮獲韓國第十四屆國際押花創造競賽	特選
2016 年	「押花立體拖鞋設計」美國賓州費城押花競賽	第三名

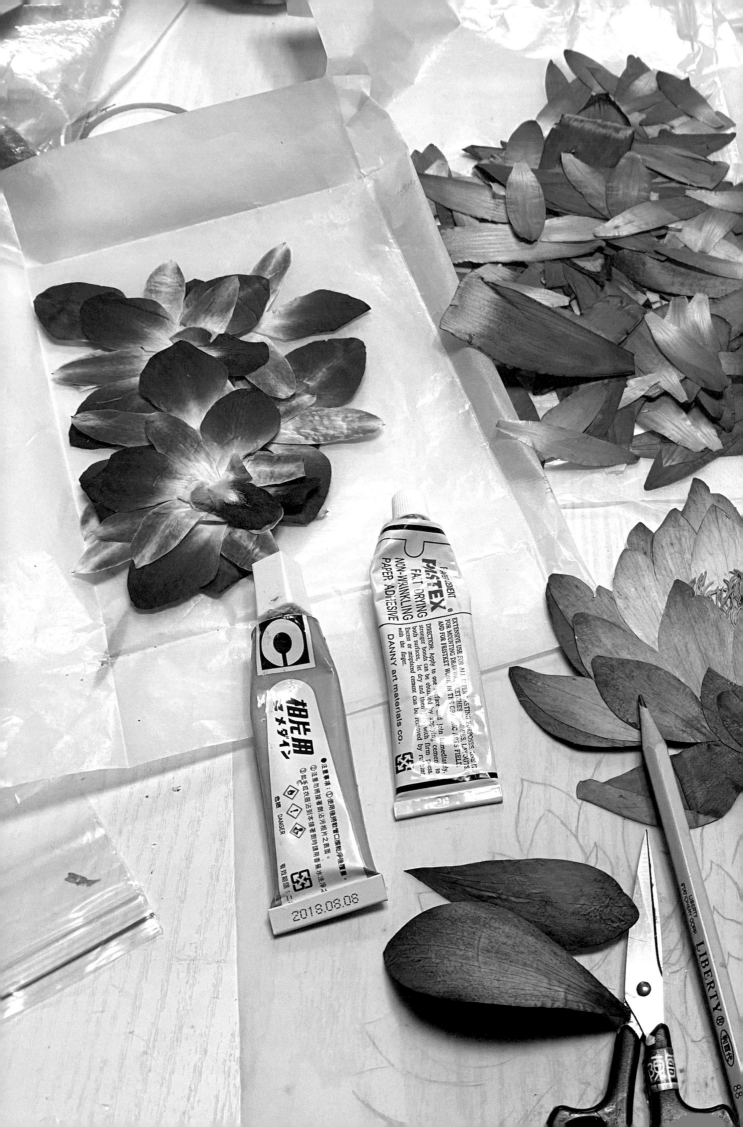

星月風 11

花開花落間悟道

As I Watched Flowers Bloom and Wilt,
I Saw Enlightenment

作　　　　者　陳毓姍

◎ 八相成道圖文字資料來自《佛光大辭典》。
◎ 感謝佛光山妙光法師協助書名及作品名英譯。

總　編　輯　賴瀅如
編　　　輯　蔡惠琪
美 術 設 計　許廣僑

出版・發行　香海文化事業有限公司
發　行　人　慈容法師
執　行　長　妙蘊法師

地　　　址　241 新北市三重區三和路三段 117 號 6 樓
　　　　　　110 臺北市信義區松隆路 327 號 9 樓
電　　　話　(02)2971-6868
傳　　　真　(02)2971-6577
香海悅讀網　https://gandhabooks.com
電 子 信 箱　gandha@ecp.fgs.org.tw
劃 撥 帳 號　19110467
戶　　　名　香海文化事業有限公司

總　經　銷　時報文化出版企業股份有限公司
地　　　址　333 桃園縣龜山鄉萬壽路二段 351 號
電　　　話　(02)2306-6842

法 律 顧 問　舒建中、毛英富
登　記　證　局版北市業字第 1107 號

定　　　價　新臺幣 860 元
出　　　版　2022 年 5 月初版一刷
I S B N　978-986-06831-3-4
建 議 分 類　押花｜藝術創作｜生命思考

香海文化　Q　　　香海悅讀網

國家圖書館出版品預行編目 (CIP) 資料

花開花落間悟道 / 陳毓姍著 . -- 初版 . -- 新北市：
香海文化事業有限公司 , 2022.05
164 面 ; 21x29.7 公分
ISBN 978-986-06831-3-4(精裝)

1. 押花 2. 藝術創作 3. 生命思考

971　　　　　　　　　　　　　111003613